# 色鉛筆的 可愛寵物

福阿包 等編著　鄒宛芸 校審

新一代圖書有限公司

國家圖書館出版品預行編目資料

色鉛筆的可愛寵物 / 福阿包等編著. -- 初版. -- 新
北市：新一代圖書, 2019.09
192面；18.5x21公分
ISBN 978-986-6142-86-4(平裝)

1.鉛筆畫 2.動物畫 3.繪畫技法

948.2                                    108012800

# 色鉛筆的可愛寵物

作　　者：福阿包等 編著
發 行 人：顏大為
校　　審：鄒宛芸
編輯策劃：楊　源
編輯顧問：林行健
排　　版：華剛數位印刷有限公司
出 版 者：新一代圖書有限公司
　　　　　新北市中和區中正路908號B1
　　　　　電話：(02)2226-3121
　　　　　傳真：(02)2226-3123
經 銷 商：北星文化事業有限公司
　　　　　新北市永和區中正路456號B1
　　　　　電話：(02)2922-9000
　　　　　傳真：(02)2922-9041
印　　刷：上海印刷廠股份有限公司
郵政劃撥：50078231新一代圖書有限公司
定　　價：360元
繁體版權合法取得・未經同意不得翻印
授權公司：機械出版社
◎ 本書如有裝訂錯誤破損缺頁請寄回退換
I S B N ：978-986-6142-86-4
2019年９月初版一刷

# 前　言

　　每個年齡層都有很多人喜歡動物寶寶，而本書集合了各種各樣可愛的動物寶寶做為繪畫主題，讓每一位學習繪畫的朋友都可以畫出一幅討人喜歡的動物寶寶圖畫。

　　我是一個特別喜歡小動物的人，不僅喜歡看它們，還喜歡畫它們；我又是一個兒童插畫師，每天為小朋友們畫可愛的圖畫；我更是一個對可愛事物沒有抵抗力的人，只要是可愛的，我就會非常著迷……所以我畫出的小動物自然而然地都帶有一些可愛的感覺。

　　本書就是為那些和我一樣喜歡小動物，喜歡萌物，並且喜愛畫畫的朋友準備的。透過學習本書，能夠讓大家學會畫小動物，抓住動物自身的特點，並利用本書介紹的小技巧讓筆下畫出的小動物更加可愛。

　　如果你是一位剛接觸色鉛筆繪畫的朋友，沒關係，本書將以簡單的案例分步驟、詳細地教你，讓你瞭解、認識色鉛筆，從簡單到複雜一點一點學習。如果你是一位喜愛小動物，有一點繪畫基礎的朋友，本書將不僅教你怎樣畫小動物，還教你怎樣讓你畫出的小動物更加生動、可愛。

　　編者總能聽到剛開始接觸畫畫的朋友說“我喜歡畫畫，但是畫得不好，畫的不像，畫畫真難”等等這樣否定自己的話，其實畫畫沒有好與不好，像與不像，只有富有情感的畫面才是最美好的。一幅畫能體現出畫者本人的性格和繪畫時的情緒，能畫出你心裡想的，並且在繪畫過程中是開心快樂的，這就足夠了。

　　大家剛開始用色鉛筆畫的時候不要給自己太大的壓力，每天拿出一點時間畫一隻小鳥，畫一隻小貓，時間一久，你就會發現自己已經在不知不覺地進步了。

　　繪畫是可以治癒心靈的，讓我們用自己的畫來治癒自己一天疲憊的身心，讓我們親手畫出屬於自己的可愛的小動物，還等甚麼，快拿起筆跟著我學畫萌萌的小動物吧！

　　　　　　　　　　　參與本書編寫工作的人員包括鮑夜凝（福阿包）、薛傑、孫靜、史敏、李雯、馬春江、王瑛、劉誼、王曉傑、張秀鳳。

　　　　　　　　　　　　　　　　　　　　　　福阿包

# 目　錄

## 前言
## 第1章 色鉛筆的基礎知識

# 第2章 可愛動物的繪畫技巧

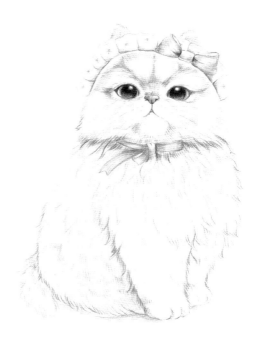

# 第3章 動物寶寶的繪畫流程

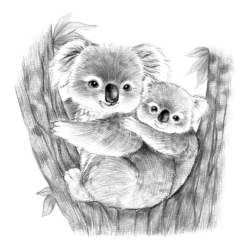

## 第4章 家養寵物寶寶篇

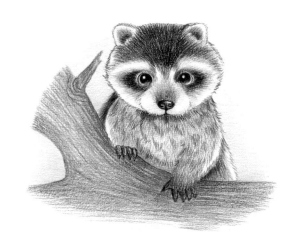

## 第5章 森林動物寶寶篇

## 附錄 可愛動物跟著畫

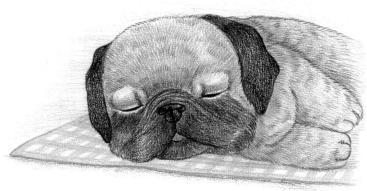

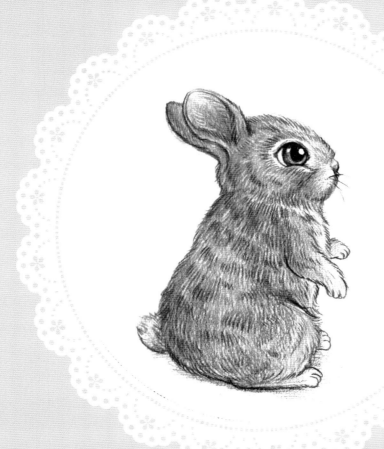

# 第1章 色鉛筆的基礎知識

本章詳細介紹了色鉛筆的種類、屬性與顏色數量的選購，舉例講解了油性與水溶性色鉛筆的區別，並介紹了與色鉛筆有關的作畫工具。另外，本章對用筆技巧方面也做了詳細的講解，讓大家學會畫線、排線、顏色的漸變與疊加等作畫技巧。

# 認識色鉛筆

彩色鉛筆簡稱色鉛筆，它有非常多的顏色供用戶繪畫使用。我們從小時候就開始接觸鉛筆，用鉛筆寫字、用彩色鉛筆畫圖，因此彩色鉛筆是我們再熟悉不過的繪畫工具了。

色鉛筆有不同的品牌、色系和軟硬之分，大致上色鉛筆還會透過屬性分為油性色鉛筆、水溶性色鉛筆以及粉質和蠟質的色鉛筆。

## 色鉛筆的種類

常用的色鉛筆有油性色鉛筆和水溶性色鉛筆兩種類型。

### 油性色鉛筆

只要有紙和色鉛筆，就可以立刻開始繪畫。油性色鉛筆顏色鮮艷，浮粉比水溶性色鉛筆少，是我們最常用的色鉛筆種類，本書案例都是用油性色鉛筆畫的。

色彩鮮艷，沒有浮鉛。

鉛筆品牌　色號

●色鉛筆除了油性與水溶性以外還有粉質和蠟質等色鉛筆。

### 水溶性色鉛筆

水溶性色鉛筆需要用毛筆沾水輕輕地在畫好的顏色上鋪一點水，這樣顏色就會像水彩一樣暈染開來，從而畫出水彩風格的畫面，也可以用來疊加畫面層次、加重顏色。

兩種畫法：
一是畫好顏色，用毛筆沾水濕潤畫好的地方。二是用色鉛筆筆尖沾水，這樣畫出的顏色會更深。

鉛筆品牌　色號

## 品牌分類與顏色數量的選擇

初學者可以選購市面上常見的幾個牌子的色鉛筆，例如輝柏嘉紅盒、馬可、雷諾瓦、酷喜樂等，這些色鉛筆的性價比都比較適合初學者用來熟悉、練習色鉛筆畫。

每一款色鉛筆都備有油性色鉛筆、水溶性色鉛筆，大家可以根據需要購入適合自己繪畫習慣的色鉛筆。

每個品牌的色鉛筆都有不同數量顏色的套裝，例如有12、24、30、36、48、72……500色的套裝。初學者比較適合購入24色~48色的套裝，這樣在最初練習疊色的時候就不會覺得顏色匱乏。

## 選擇適合自己的色鉛筆

不同品牌的色鉛筆在色系和質地上有所不同。有的鉛質偏軟，適合用來大面積上色，有的鉛質偏硬，適合刻畫細節。

色鉛筆的選擇不一定是越貴越好，而是適合自己的才是最好的。畫面的好壞，也不在於你用的是甚麼牌子的色鉛筆，而是長久以來繪畫練習的積累。

在練習繪畫的過程中，大家可以根據自身需要購入其他品牌的色鉛筆，然後在不斷嘗試、練習的過程中找到最適合自己的繪畫工具。

## 用乾畫法繪畫，油性色鉛筆和水溶性色鉛筆的區別

很多朋友在選購色鉛筆時經常會糾結這個問題：油性和水溶性色鉛筆畫出的效果到底有沒有區別？

如果只畫乾畫法（不加水），不用水溶開，就應該選購油性色鉛筆，油性色鉛筆浮粉少、筆觸滑。

如果偶爾想畫其他風格的畫，就應該購買水溶性色鉛筆。水溶性色鉛筆既可以畫水彩風格的畫，又可以乾畫，區別不大。推薦新手購入水溶性色鉛筆，因為可以嘗試兩種畫法。

本書案例使用的都是油性色鉛筆，但是也可以用水溶性色鉛筆來畫。在水溶性色鉛筆沒有用水暈染的情況下，畫出的畫面和油性色鉛筆幾乎沒有差別。在繪畫前期大家不必糾結是買水溶性的還是油性的，因為它們的區別只在於加不加水。色鉛筆乾畫法只要一層顏色疊加一層顏色，直到顏色飽滿就可以了，不需要加水，所以用油性或水溶性色鉛筆都可以。

水溶性色鉛筆

油性色鉛筆

左邊的兩幅畫你能夠分出哪張是用水溶性色鉛筆畫的，哪張是用油性色鉛筆畫的嗎？

答案是小兔子是用水溶性色鉛筆畫的，小貓是用油性色鉛筆畫的。只要不用水暈色，用兩種筆畫出的顏色效果沒有多大差別。

在繪畫過程中，水溶性色鉛筆的浮鉛會比油性色鉛筆的稍微多一點。

初學者也可以選購水溶性色鉛筆，以體驗不同的繪畫效果。

# 其他的繪畫工具

在介紹了色鉛筆之後，讓我們來認識一下其他重要的繪畫工具。

## 不同紋理的畫紙

我們可以根據繪畫風格，選擇不同紋理的畫紙，畫紙有粗紋和細紋的區別。

粗紋
上色後會露出紙的底色，需要疊加顏色多遍。

細紋
上色後會露出小面積的底色，適合繪製細膩風格的圖畫。

## 關於紙的克數

畫紙除了有紋理的區分以外，還有克數的區分，克數越大紙越厚，例如300g的水彩紙、80g的影印紙等。畫紙不是越厚越好，用戶要根據畫面選擇不同厚度的畫紙，本書案例使用一般的素描紙、素描本就可以了。

## 修改用橡皮

硬橡皮（塊狀橡皮）：用來修改大面積的顏色。

軟橡皮（可塑橡皮）：用來整體減弱顏色，擦細節。

● 可塑橡皮不僅可以均勻地修改顏色的深淺，用它擦拭鉛筆稿，還不會影響紙紋。如果直接在紙上起稿，即使下筆很輕，如果多次修改，紙的紋理也會變毛躁，從而影響上色效果。

## 起稿用鉛筆

鉛筆
普通鉛筆，HB、2B適合起稿。

自動鉛筆
0.3自動鉛筆的筆尖比0.5的要細，適合起稿。

## 削筆器

手拿式削筆器：小巧、方便攜帶，削出的筆尖短、尖，需要畫幾下削一削。

手搖式削筆器：使用便捷，不容易斷鉛，削出的筆尖又尖又長。

美工刀：可以削出自己想要的筆尖長短。

大家根據自己的喜好選擇不同的削筆方式吧！

# 色鉛筆使用小技巧 ～～～～～～～～

## 修飾細節的小技巧

### 可塑橡皮的用法

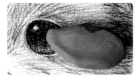

可塑橡皮有點像我們小時候玩過的橡皮泥，可以搓成大小、形狀不同的樣子，從而有針對性地修改各種需要修改的地方。

例如左圖中眼睛的顏色畫得太深，如果用塊狀橡皮無法整體、平均地減弱顏色，而用可塑橡皮只要輕輕按壓要修改的部位即可。

把顏色減弱到適當的色調就完成了，將變髒的可塑橡皮搓一下就可以多次使用了。

### 用來擦細節的橡皮

讀者不必非要準備專門擦細節的橡皮筆，也可用小刀像左圖這樣切下橡皮，這樣我們就得到了3個尖角，可以用來擦很細小的地方，其缺點是容易丟失。

## 其他輔助小工具

刷子：用來掃除紙上的橡皮渣，防止用手弄髒畫面。

RONGYI.EXTENDED

鉛筆延長器：把用短的鉛筆插到延長器裡，這樣鉛筆就可以繼續使用了。

● 我們在繪畫的時候，手會出油、出汗，從而弄髒畫紙。紙一髒，畫面整體就大打折扣了。為了保持畫面乾淨，可以在手下墊一張紙。

## 怎樣保存畫好的色鉛筆畫

定畫液：對於畫好的色鉛筆畫，如果想長期保存，最好備一瓶定畫液，這樣就可以好好地保存畫作了。注意，在噴的時候要離紙面遠一點，以45°角噴一下就可以了。

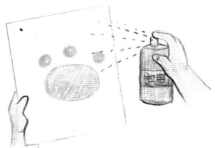

# 色鉛筆的用筆技巧 〜〜〜〜〜〜

色鉛筆畫不能只用一種線條排線，採用不同的握筆方式可以畫出不同粗細、長短的線條。

## 幾種不同的用筆姿勢

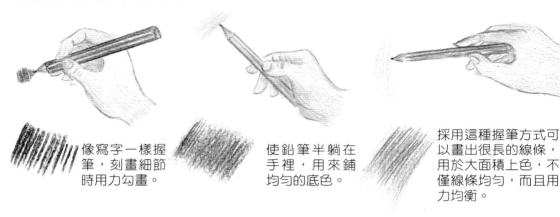

像寫字一樣握筆，刻畫細節時用力勾畫。

使鉛筆半躺在手裡，用來鋪均勻的底色。

採用這種握筆方式可以畫出很長的線條，用於大面積上色，不僅線條均勻，而且用力均衡。

## 力道成就好看的線條

用力重 ⟶ 用力輕

採用先重後輕的下筆力道會畫出漂亮的線條，這樣有輕重的線排起來畫面會非常有層次，例如陰影就需要這種排線方法。

如果用力均衡，畫出的線就是一條沒有輕重的粗線。

## 不同力道畫出深淺不同的顏色

同一種顏色，根據用筆的力道可以畫出深淺、明暗不同的顏色，這樣又增加了不同的顏色。

# 色鉛筆的排線 ～～～～～～～～

畫色鉛筆畫的筆尖也不是一味地追求"尖"，粗筆尖一樣有它的作用。

## 筆尖粗細的作用

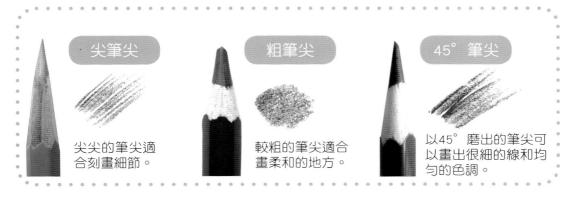

尖筆尖
尖尖的筆尖適合刻畫細節。

粗筆尖
較粗的筆尖適合畫柔和的地方。

45°筆尖
以45°磨出的筆尖可以畫出很細的線和均勻的色調。

## 幾種常用的排線

用不同的握筆方式、不同的力道、不同的筆尖可以畫出各種不同的排線。

斜排線：
常用的排線之一，用來刻畫細節。

粗排線：
粗筆尖以45°磨畫，可用於畫過渡的部位。

交叉斜排線：
常用的排線之一，用於鋪色。

斜粗排線：
下筆較重，沒有線條粗細的分別，用於加重刻畫顏色。

粗鈍線：
下筆較重，排線生硬。

交叉垂直排線：
交叉垂直的排線，能夠畫出網狀效果。

● 拿一張白紙，用喜歡的顏色練習排線，不需要起稿畫具體的形，只用線條畫滿整整一張紙，這樣可以熟悉色鉛筆的握筆技巧、下筆力道以及對筆尖的掌控，有利於後期上色。

# 色鉛筆的漸變

　　學習漸變是學畫色鉛筆畫的最重要的一環，只有排出漂亮的漸變線條，才會讓筆下的畫面精緻、耐看。

## 單色漸變

　　單色漸變用於鋪底色，排線要有輕有重，這樣在上大面積顏色的時候才會銜接自然。

## 多種顏色的漸變

## 兩種顏色的漸變

　　兩種顏色的漸變多用於疊加顏色，能夠讓畫面的顏色不枯燥，讓整體顏色鮮艷、飽滿。

　　多種顏色的漸變多用於繪製顏色絢麗的畫面，例如鸚鵡、彩虹、花園等，能夠讓顏色與顏色銜接自然。

● 我們可以用喜歡的顏色以漸變畫法來畫一條彩虹，從而熟悉漸變畫法。

## 用漸變畫陰影

　　我們以一朵小花為例，用群青色做單色漸變的陰影。陰影的顏色要根據畫面物體本身的顏色加上四周環境的顏色來畫，不是固定的。我多用普藍色和群青色來畫。

第一步
先用群青色輕輕地鋪一層底色。

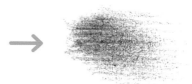

第二步
繼續用群青色鋪第二遍顏色，在陰影最重的地方加重顏色，整體銜接好，畫出漸變。

# 色鉛筆的疊色

一盒鉛筆有固定的色系，例如24色、48色等，透過疊色，我們可以畫出更多美麗的顏色。

## 同種顏色疊色

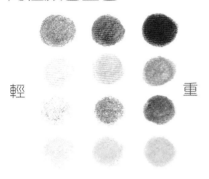

輕 　　　　　　　　　　　　重

用同種顏色，透過用筆的力道不斷疊加顏色會得到深淺不同的顏色。

## 三原色疊色

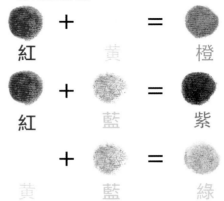

紅　＋　黃　＝　橙

紅　＋　藍　＝　紫

＋　藍　＝　綠

黃

三原色指紅、黃、藍，這是任何顏色都調配不出來的，但這3種顏色卻可以疊加出更多燦爛的顏色。

## 多種顏色疊色

我們可以隨意用兩種顏色互相疊加，看看能疊出甚麼樣的顏色。

● 當3種以上的顏色調配在一起的時候，顏色會變髒。

# 為自己畫一張萌系色卡 ～～～～～～～～～

本書案例用輝柏嘉48色油性色鉛筆，以下是該種鉛筆的色譜，包含色號和顏色名稱。

304淺黃　307檸檬黃　309中黃　383土黃　314橙黃　316橘黃　318橘紅　321橙紅　326大紅

330肉粉　319粉紅　329桃紅　325玫瑰紅　333紫紅　327深紅　392棗紅　334紅紫　335藏紅

387淺褐　378紅褐　376熟褐　380深褐　339淺紫　337深紫

370草綠　366淺綠　367深綠　363碧綠　362藍綠　361翠綠　357墨綠　372橄欖綠

347淺藍　354天藍　345海藍　349藏藍　351深藍　341藍　343紫藍　344(普魯士藍)普藍　341群青

395淺灰　396灰　397深灰

352金　348銀　399黑　301白

● 如果大家沒有這款色鉛筆或者顏色不足48色，沒關係，用自己已有的色鉛筆像這樣畫一張色譜，找出相似的顏色對應著繪畫也是可以的，畫畫是一件很自由的事，大家可以充分利用這些美麗的顏色。

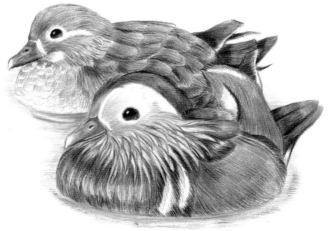

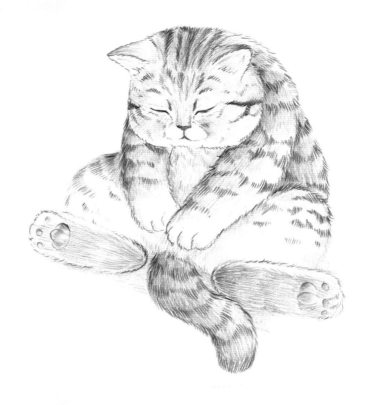

# 第2章 可愛動物的繪畫技巧

　　本章著重講解了有關動物繪畫的技巧。首先教大家以化繁為簡的方法起稿,然後在上色方面分類講解了動物五官、身體等各部位的上色方法,對於不同種類的動物毛髮提供了詳細的分步畫法,並用自身積累的小方法教大家怎樣把動物畫得更可愛。

# 繪畫的起稿流程
## 用直線塑造形體

　　每個人作畫的起稿習慣不同，我的習慣是先用直線定出大型，再用短線一點一點地勾勒形體，最後擦掉多餘的輔助線。

## 從圓開始畫

1．先畫一個正方形，把4個輪廓輔助線找好。

2.在框中找出中心點，畫出十字交叉輔助線。

3．圍繞交叉線開始"削"圓。

4.用短線圍著大框一點一點削到圓為止。

5.用橡皮擦去多餘的線條，這樣一個徒手畫的圓就畫好了。

●以上是我畫圓的方法，有點類似雕塑的手法，以大型一點一點塑造細節。也有人以弧畫圓，大家可以根據自己的習慣選擇作畫方法。

## 確定整體的繪畫構圖

　　例如我們要畫下圖中睡覺的貓咪，應先在白紙上定出4條線做為一個"框"，然後把對象畫在這張紙的"框"裡。

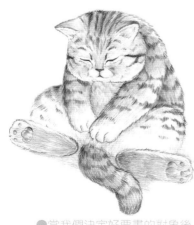

**第一步**

　　首先用鉛筆輕輕地畫出4條直線，把貓咪框在這4條線圍成的框裡。如果不先設定好這4條線直接畫，就可能會出現畫的圖太大或位置太上太下的現象，導致這張紙畫不完一個完整的對象。

**第二步**

　　確定好大框以後，繼續用直線把貓咪頭部和身體的大致位置找出來，以十字交叉線定出貓咪五官的位置。以上這些直線就是繪畫中第一步要找出的繪畫輔助線，能夠幫助我們定位畫面，讓後續減少畫錯的機會。

●當我們決定好要畫的對象後，不要立刻從頭部開始畫，而是先用直線定輔助線，然後利用輔助線進一步歸納整理，最後畫具體的輪廓線稿。

## 把身體幾何化

　　小動物的體貌各種各樣，有的看起來很難畫，其實只要把它們複雜的身形簡化成幾何圖形，畫面就會好畫多了。

　　例如這只小貓，剛開始不要在意它的毛髮有多少，它的五官怎麼畫，應直接化繁為簡，先把它的整個大型歸納為幾何圖形，然後再從這些幾何圖形裡找 "型"。

　　看看這些小動物，其實簡化後就是一些圓形、橢圓形、三角形等組合在一起。我們先用輔助線定大型，再一點一點地用短線勾勒出具體的輪廓，這就是起稿的方法。

## 起稿中要注意的幾個問題

　　初學繪畫的朋友剛開始畫小動物的時候可以先選擇形體簡單的動物來畫，例如小倉鼠、小兔子等。如果總覺得畫不滿意，不要著急，可以從動物的頭部學著畫起，時間久了，自然而然就掌握了畫動物的繪畫技巧了。

　　起稿沒有固定的方法，我比較喜歡以直線勾勒起稿，有時也用以弧形曲線直接起稿的方法。在本書中，我將把自己習慣並且喜好的方法分享給大家，大家可以根據自己的習慣起稿，並不是說起稿必須用直線條勾勒。

　　我發現有的朋友在起稿階段用筆特別重，導致畫錯的地方不容易修改，還未上色，紙面就已經髒兮兮的了。大家需要注意，在不能百分之一百畫對的情況下，輔助線的下筆一定要輕，直到確定線稿沒有問題了，再確定輪廓線。

*13*

## 繪畫的上色流程

　　我們在替小動物上色的時候，要先定好光源投射的方向。太陽光從一個方向射來，物體會產生亮面、暗面、明暗交界線、反光和投影。其中，明暗交界線是最重的顏色，畫面有這幾大明暗的區分，畫面就會有立體感。

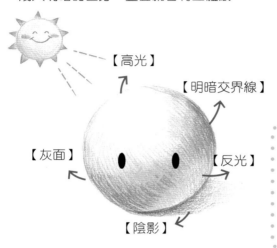

【高光】

【明暗交界線】

【灰面】

【反光】

【陰影】

　　無論是球體、正方體還是圓柱體，都有這幾大明暗的區分，例如高光的地方顏色最淡，明暗交界線的顏色最重，灰面用作顏色的銜接，反光讓畫面更透氣，物體與地面接觸的陰影顏色最重等。同一個顏色會因為這幾大明暗在顏色上有所區分，這樣畫面才會有層次。

### 隨著身體排線

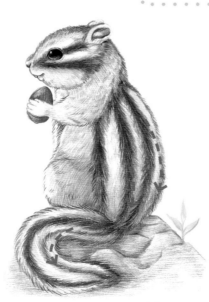

　　起稿的時候，我們把動物的整體簡化成了幾何圖形，在上色的時候再把身體的各個部位簡化成幾何體。在上色的時候隨著身體各個部位的形狀來畫，畫出亮部、暗部、明暗交界線，對整體一層一層地上色。

　　在畫整體的時候，我們第一遍先畫底色，第二遍上色加重暗部的顏色，第三遍加重明暗交界線的顏色（顏色最重），第四遍做好顏色的銜接，第五遍加重被遮擋地方的陰影……色鉛筆畫就是這樣一層一層地上色，直到整體畫面的顏色飽滿為止。

## 動物各部位的上色方法

我們第一眼會注意到動物的臉部,所以對五官的刻畫比較重要,即使是小小的鼻孔、牙齒,我們也要把它們的細節畫出來,這樣畫面才會精緻。

### 五官

先用黑色輕輕地鋪一遍底色,留出高光的位置。

眼睛的高光

眼球最深的地方

眼球的反光

用紅褐色平鋪眼睛外圈的顏色,用黑色加重瞳孔。

用黑色畫鼻子和嘴巴的底色,用大紅色畫舌頭的底色。

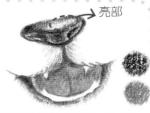

亮部

繼續用黑色刻畫鼻子的顏色,留出鼻子的亮面,然後加重明暗交界線,最後用大紅色加重舌頭的暗部。

### 耳朵

先用深灰色畫耳朵的底色。

用肉粉色疊加耳朵內部的顏色。

用紅褐色加重耳根處的顏色,讓耳朵有凹進去的效果。

### 尾巴

用黑色畫出尾巴的紋理,注意紋理的分布要自然。

用淺褐色疊加尾巴的底色,再一層一層地疊加重色。

### 爪子

 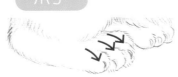 

爪子要畫出它一根一根的指節,注意加重毛髮的輪廓線,再畫出指甲。

## 動物不同毛髮的畫法

不同的動物毛髮有不同的畫法，可以針對以下幾種練習動物毛髮的排線。

點點線：
短毛動物的輪廓、斑點線。

短毛線：
短毛動物的斑點排線。

長毛線1：
長毛動物的毛髮排線。

長毛線2：
長毛動物的大面積毛髮排線。

長毛線3：
長毛動物的毛髮排線，一撮一撮地畫。

捲毛線：
適合畫捲毛動物的排線。

## 短毛毛髮的畫法

起稿

按照箭頭方向排線，線條長短不一、分布自然。

上色

用淺色畫短毛毛髮的底色。

用深色銜接短毛毛髮的顏色。

## 長毛毛髮的畫法

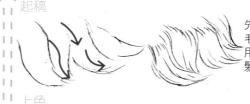

起稿

先用長線畫每撮毛髮的分布，再用短線畫每撮毛髮的細節。

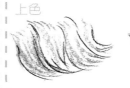

上色

先用淺色畫長毛毛髮的底色，再用深色加重毛髮的髮尖，畫出漸變的線條。

## 硬毛毛髮的畫法

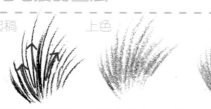

起稿　　上色

畫硬毛毛髮要注意用筆的力度，要畫出硬毛毛髮的那種"挺"度。

## 幾種不同動物毛髮的畫法

動物毛髮的上色方法：首先鋪好底色，其次疊加重色，最後畫出毛髮的花紋。注意要一層一層地疊色，顏色不可能一步到位，要一層一層地畫到整體顏色飽滿為止。

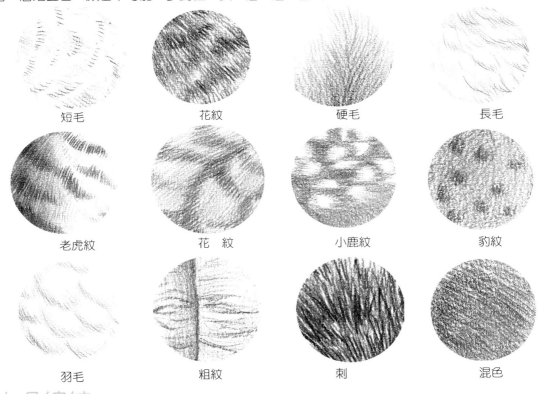

| 短毛 | 花紋 | 硬毛 | 長毛 |

| 老虎紋 | 花　紋 | 小鹿紋 | 豹紋 |

| 羽毛 | 粗紋 | 刺 | 混色 |

## 上色總結

畫色鉛筆畫很需要繪畫人的耐心，因為每一條線都是一筆一筆排列出來的，一幅畫越深入，層次就會越多，就需要多遍上色，但色鉛筆柔和、細膩的線條和絢麗的顏色正是我們喜歡畫色鉛筆畫的原因。

大家剛開始學畫色鉛筆畫時，可能畫不出自己想要的效果，不要灰心，每個最初接觸色鉛筆畫的人都會經歷這個過程。你不妨每天找一點空閒時間，拿起筆畫一畫，不知不覺你會發現自己畫得越來越好了。

起初畫色鉛筆畫的時候，可以先找一張紙，用喜歡的顏色練習排線，不用起稿，大面積、一根一根地耐著性子練習畫排線。之後在這個基礎上用不同的顏色疊加排線，嘗試用不同的顏色疊色，這樣時間一長，你的手法就會越來越熟練，就能找到繪畫的感覺，然後再從簡到難地選擇繪畫對象練習。

## 幾種動物身體的上色過程

無論身體多麼複雜的小動物，上色都要隨著它的身體形狀來畫。

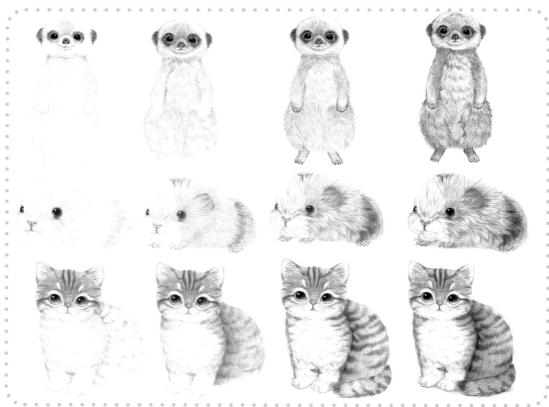

在上色的時候要注意畫出它們的亮面、暗面、明暗交界線，毛髮的排線要隨著身體的形狀來畫，加重動物毛髮的輪廓線，畫出長毛、短毛的特點，一遍一遍地鋪色，直到顏色飽滿為止。

## 上色的順序

和起稿一樣，每個人上色的習慣也有不同，有人喜歡從整體毛髮來畫，有人喜歡從五官來畫，畫畫沒有規定，根據自己的習慣繪畫即可。

我比較習慣從眼睛開始上色，眼睛是心靈的窗戶，畫好五官會讓我對後面的繪畫有自信，之後再整體一起上色。本書為了讓大家更方便、一目瞭然地學習畫小動物，把頭部和身體分開來畫。等熟悉繪畫以後，大家可以在畫完五官之後對頭部和身體一起上色，這樣畫面的顏色整體會比較統一，畫面會比較完整，不會出現頭部對顏色過重和身體銜接不自然等情況。

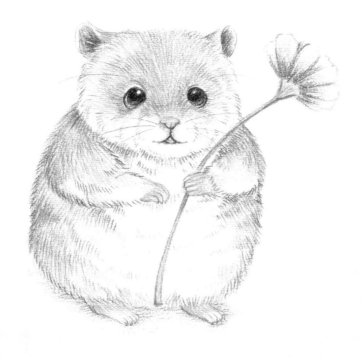

# 第3章 動物寶寶的繪畫流程

本章著重講解了有關動物繪畫的作畫流程。編者首先用自身積累的小方法教大家
怎樣把動物畫得更可愛，然後介紹關於動物寶寶的繪畫要點，最後以小倉鼠為例從頭
至尾讓大家深入瞭解動物繪畫的全部過程。

## 讓動物變可愛的五官畫法

要畫出一隻萌味十足的可愛動物，重點在於五官的位置安排和畫法。

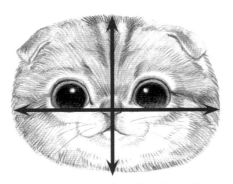

這是貓咪的臉部特寫圖，貓咪眼睛大體在整張臉部偏下的地方，和鼻子、嘴巴稍微近一點。

眼睛距離偏上　　　　眼睛距離偏寬

眼睛偏大

同樣的五官在臉上的擺放稍有不同，貓咪整體的感覺就變了，這正是讓動物表現出可愛的關鍵。

雖然眼睛大一點會顯得很可愛，但我們追求不脫離寫實的基礎，因此眼睛不要畫得太大，否則那樣就變成Q版了。

## 動物變可愛的幾大條件

五官：
1.眼睛可以適當大一點，在整臉偏下一點的地方。
2.鼻子可以畫小一點，和眼睛可以適當近一點。
3.臉部呈圓形、橢圓形。

身體：
1.四肢可以稍微粗短一點。
2.身體可以稍微圓胖一點。

以上是幾個讓動物變可愛的小技巧，在不脫離寫實的基礎上可以將以上幾個小技巧套用在各種小動物身上。這幾點只是在原本寫實的基礎上“稍微一點”，要把握好這個“程度”，切記不要太大或太小，否則畫出的動物就變成Q版了。

可愛的整體比例：

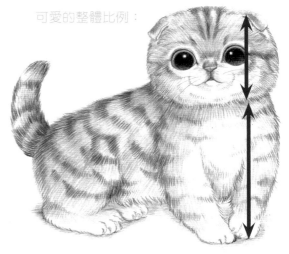

## 畫出人見人愛的動物寶寶

各個年齡層次的人都喜歡動物寶寶,那麼怎樣抓住動物寶寶的特點畫出它們的可愛呢?

動物寶寶的比例:

小動物在幼年期的腦袋和身體的比例呈
1:2,所以腦袋會顯得大一點,四肢和
身體相對短一點,看起來特別可愛。
我們在畫動物寶寶的時候可以抓住這一
特點來畫,再突出它們可愛的五官,把
握好神態與動態,這樣一隻生動可愛的
動物寶寶就會躍然於紙上。

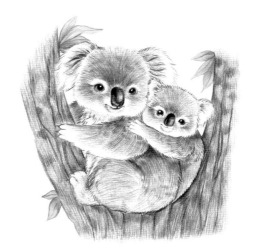

　　不論是甚麼動物的寶寶,都散發著寶寶可愛的特點,在畫寶寶的時候,最重要的就是抓
住它們的特點並確定好比例來畫。
　　我們可以多找一些動物媽媽和寶寶在一起的照片觀察,找出它們形象的區分,並抓住寶
寶的特點美化它們,讓動物寶寶畫起來更可愛!

# 實例：抱著花朵的小倉鼠寶寶

下面跟著步驟畫一隻可愛的倉鼠寶寶吧！

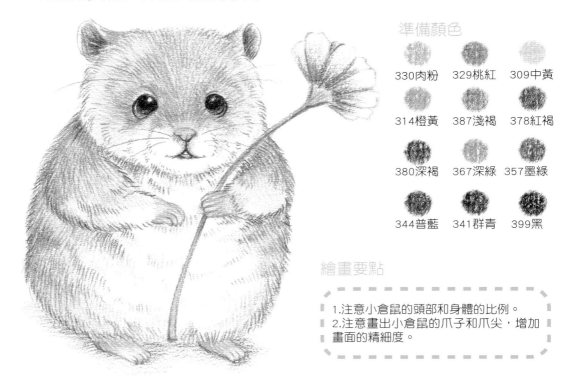

繪畫要點

1.注意小倉鼠的頭部和身體的比例。
2.注意畫出小倉鼠的爪子和爪尖，增加畫面的精細度。

## 小倉鼠寶寶的繪畫流程

我們在學習畫小動物之前，可以先以小倉鼠這樣整體形態簡單的小動物開始練習繪畫。

首先仔細觀察小倉鼠的整體形態，把小倉鼠簡化成幾何形體。在拿起筆準備起稿的時候，先不要把注意力集中在小倉鼠的五官甚麼樣、毛髮怎麼畫上，而是用長直線整體勾勒出小倉鼠的大致輪廓和動態。

然後根據簡化好的幾何線稿繼續細畫，根據標出的輔助線畫出五官以及四肢等細節，抓住小倉鼠自身的特點，這樣好的線稿就會在不斷地勾勒細畫中產生出來。

在上色的時候要跟隨小倉鼠身體的形狀一層一層地疊加顏色，注意毛髮線條的排列以及明暗部位的區分。

這樣一隻可愛的小倉鼠就完成了，接下來讓我們跟著詳細的步驟開始學畫吧！

01 用直線輕輕地勾勒出小倉鼠的整體輪廓，
標出五官的十字交叉輔助線。

02 用短線慢慢地把形體的輪廓細畫出來，
找準各個部分的位置形態。

03 開始刻畫五官的細節，畫出四肢及爪子
的具體形狀，調整好整體線稿。

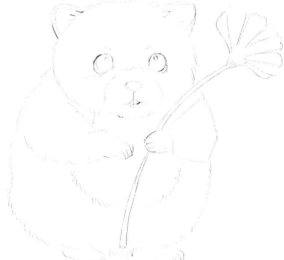

04 用畫短毛毛髮的線條勾畫小倉鼠的輪廓
線，畫出毛毛的質感，畫好後擦去多餘
的輔助線。

05 用黑色平鋪眼睛的底色，用桃紅色平鋪鼻子的顏色。

06 用黑色加重瞳孔位置最深的顏色，留出眼睛的高光。然後用黑色輕輕地勾畫一下鼻子、嘴巴的輪廓線。

07 用中黃色按照圖中箭頭的走向畫出小倉鼠整體毛髮的走向，注意線條的排列方向。

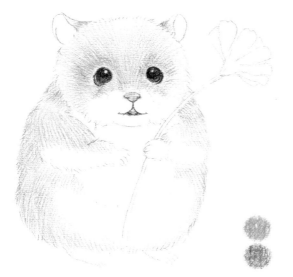

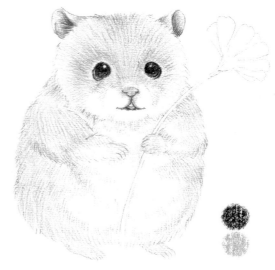

08 用橙黃色和淺褐色做銜接，隨著小倉鼠的身體形態在暗的地方疊加重色。

09 用黑色輕輕地在小倉鼠白色毛髮暗的地方畫一點毛髮線條，增加立體感，然後用肉粉色平鋪一下四肢的底色。

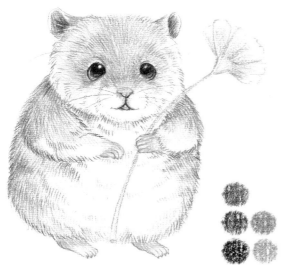

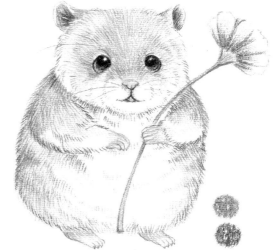

10 用紅褐色和深褐色繼續疊加被遮擋部位的暗面顏色，用黑色加重一下輪廓線，用桃紅色和深綠色平鋪花朵的底色。

11 用桃紅色從花瓣的根部加重顏色，畫出漸變的效果，用墨綠色強調一下花梗的暗部。

加重

先用桃紅色輕輕地在花瓣根部鋪一層底色。

接著在花瓣根部用桃紅色加重下筆力度，畫出花瓣的漸變。

12 用普藍色和群青色銜接畫一層淡淡的漸變陰影，讓畫面整體更加完整。

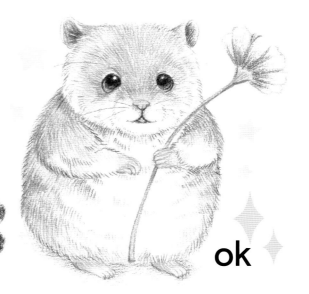

ok

## 畫出自己風格的小動物

大家剛開始學畫小動物時，可以臨摹照片做練習。

畫熟練後，多收集動物資料，針對不同的圖片多做練習，就可以畫出自己想要的動物姿態。

即使是同一個繪畫對象，每個人畫出的感覺也不一樣。我們可以在寫實的基礎上畫出自己對小動物的理解和感情，給筆下畫出的小動物賦予"靈魂"！

## 收集可愛小動物的資料

要想畫出更多可愛的小動物，首先要對它們有更多的瞭解，我們可以在電腦上整理一個文件夾專門存放喜歡的小動物的資料。

任何人學習繪畫都需要多看、多想、多畫，所以一幅好的畫面也需要平日素材的積累，只有看的多了、練的多了，才能隨心所欲地畫出自己想要的畫面。

獲取圖片有以下方法：

自己拍照：我們可以拍下身邊的小動物、自己養的小寵物、樹上的小鳥、街頭的小貓或小狗，也可以去動物園拍下那些我們日常接觸不到的小動物。

網路圖片：現在的網路只要輸入動物名稱，數不勝數的圖片就可供我們學習參考（照片都是有版權的，未經允許不要商用）。

對於資料，可以透過網路、書籍獲取，目前已經有很多關於動物百科的網站，可供我們瞭解和普及動物知識，我們還可以選擇動物類大百科書籍閱讀和收藏。

## 開始畫畫吧

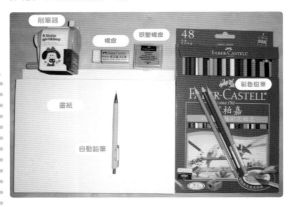

畫色鉛筆畫需要準備的工具不多，入門也不是很難，大家可以根據自己的習慣和需求准備適合自己的繪畫工具。接下來就按照本書的小動物案例開始你的動物繪畫的學習吧！

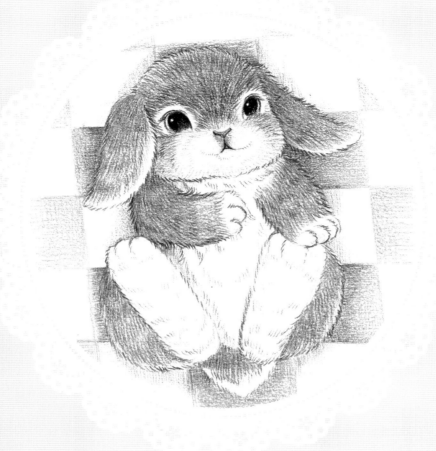

# 第4章 家養寵物寶寶篇

本章以16個超人氣家養小萌寵為例，詳細地為大家講解小動物寶寶的作畫流程，對每一個繪畫案例都分步驟進行了講解。大家學習後也拿起筆畫自己身邊的小寵物吧。

# 玩耍的
## 小波斯貓

【繪畫要點】

1. 起稿時要抓住貓咪整體的動勢,直到抓準了特點後再進行下一步。
2. 畫動態的貓咪是一個難點,大家在平時可以多練習一些速寫。
3. 貓咪毛髮的顏色很豐富,應注意顏色之間的銜接,銜接要自然。

【準備顏色】

| | | |
|---|---|---|
| 330肉粉 | 345海藍 | 387淺褐 |
| 316橘黃 | 351深藍 | 380深褐 |
| 326大紅 | 344普藍 | 376熟褐 |
| 367深綠 | 341群青 | |
| 399黑 | 337深紫 | |

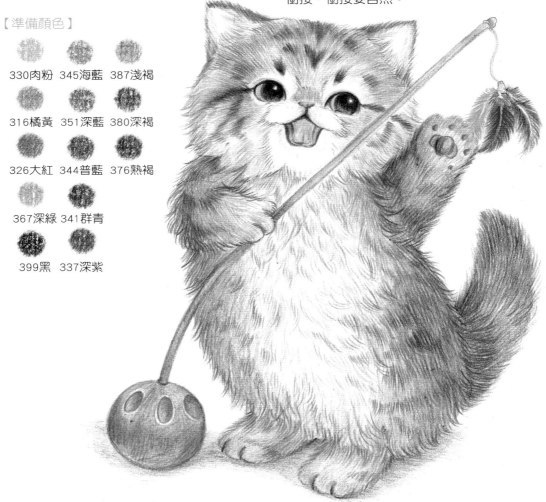

【起稿】

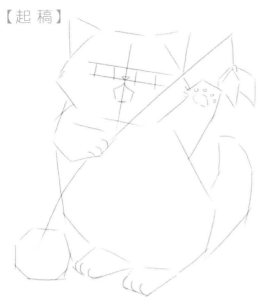

01 用直線輕輕地標出貓咪整體的大致輪廓，定出五官和四肢輪廓的輔助線，簡單地畫出貓咪整體的動態。

02 用小短線排列勾畫出貓咪整體毛髮的輪廓線，畫出貓咪五官的細節，像耳朵和爪子這樣的部位也要勾畫出來，讓線稿整體飽滿。

【上色】

先用黑色和淺褐色平鋪貓咪眼睛瞳孔的底色，然後用肉粉色畫嘴巴的顏色。

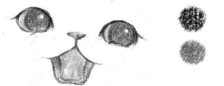

用黑色加重瞳孔最暗的地方，留出眼睛的高光，然後用大紅色加重嘴巴裡面暗面的顏色。

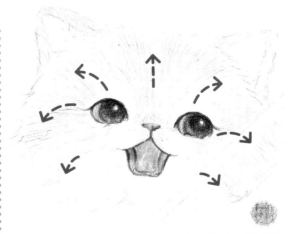

03 按照箭頭方向用淺褐色畫出貓咪頭部毛髮走向。

29

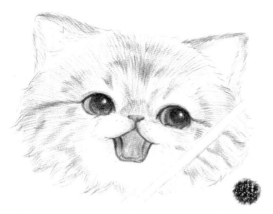

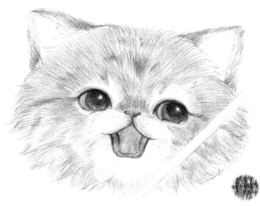

04 用黑色按照貓咪毛髮的走向畫出頭部花紋的分布，這一層顏色不要太重，注意花紋的位置。

05 用深褐色疊加貓咪頭部的顏色，讓頭部毛髮與花紋之間的銜接過渡自然。

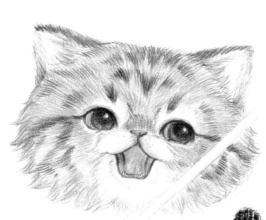

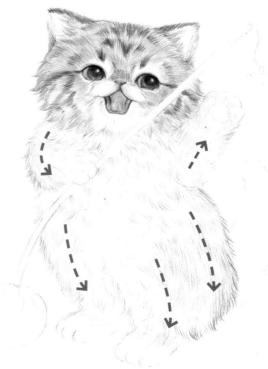

06 用黑色加重貓咪頭部毛髮的花紋。

07 按照箭頭方向用熟褐色畫貓咪身體毛髮的走向，注意貓咪身體各個部位毛髮的分布。

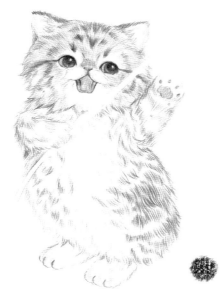

08　用黑色加重貓咪身體毛髮的顏色，畫出貓咪身體花紋的底色。

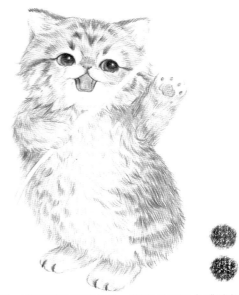

09　用熟褐色疊加顏色，用黑色加重身體暗部的顏色。

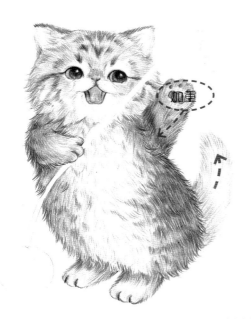

先用深褐色鋪尾巴的底色，然後用黑色加重尾巴的顏色，用深褐色疊加顏色。

加重

10　用深褐色結合黑色加重身體整體毛髮的顏色，被遮擋部位的顏色最重。

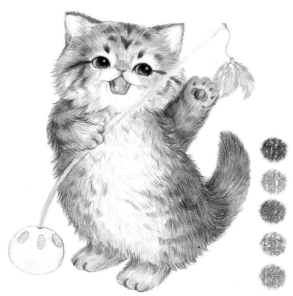

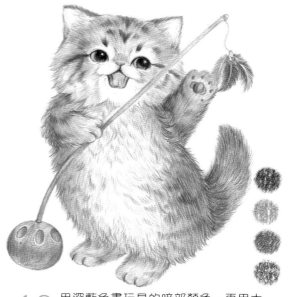

11 將貓咪整體顏色畫飽滿之後，用海藍色、橘黃色畫玩具的底色，用深紫色、深綠色、大紅色畫羽毛的顏色。

12 用深藍色畫玩具的暗部顏色，再用大紅色、深紫色、深綠色加重羽毛的顏色。

注意刻畫出貓咪爪子的細節，用黑色畫出爪子的深淺顏色。

注意羽毛各個部位刻畫的方向。

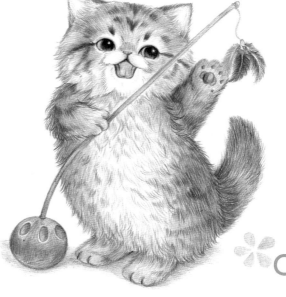

13 將貓咪整體畫好之後，用普藍色和群青色輕輕地畫一層淡淡的陰影顏色，讓整體畫面更加完整。

❋ok

# 賣萌的
## 黃狸花貓

【繪畫要點】

1. 注意貓咪線稿的動態姿勢，觀察貓咪仰躺的
   姿勢是否正確。
2. 注意黃狸花貓顏色之間的銜接要自然。
3. 注意背景的顏色不要太重，並注意整體畫面
   的主次。

【準備顏色】

387淺褐　376熟褐　380深褐　378紅褐　344普藍　341群青　347淺藍

330肉粉　325玫瑰紅　397深灰　399黑

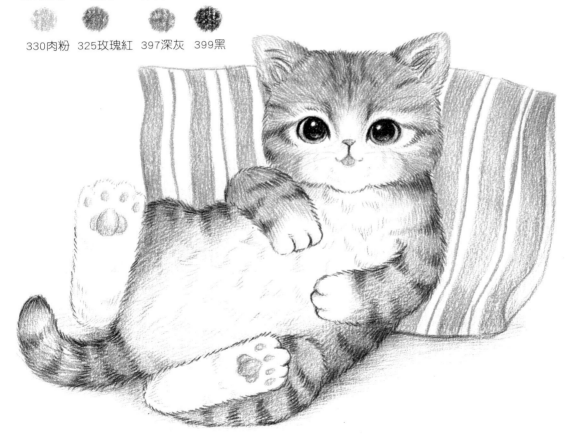

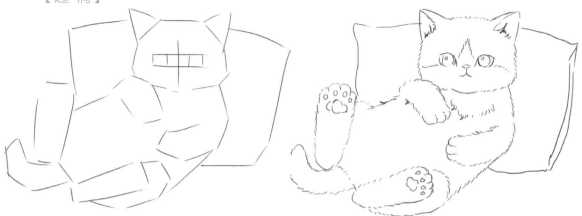

01 用直線輕輕地標出貓咪整體的大致輪廓，畫出五官和四肢輪廓的輔助線，簡單地畫出貓咪整體的動態。

02 用小短線排列勾畫出貓咪整體毛髮的輪廓線，畫出貓咪五官的細節，像耳朵和爪子這樣的部位也要勾畫出來，讓線稿整體飽滿。

【上色】

先用黑色平鋪貓咪眼睛瞳孔的底色，然後用肉粉色畫鼻子、嘴巴的顏色。

用黑色加重瞳孔最暗的地方，用淺褐色畫瞳孔的顏色，用紅褐色加重嘴巴裡面暗面的顏色。

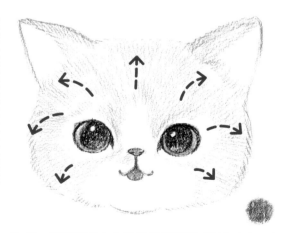

03 按照箭頭方向畫出貓咪頭部毛髮的走向，對於白色毛髮的位置要注意留白，毛髮線條的排列要自然。

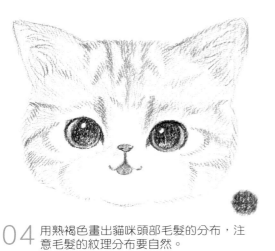

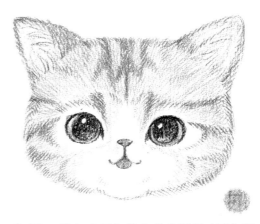

04 用熟褐色畫出貓咪頭部毛髮的分布，注意毛髮的紋理分布要自然。

05 用淺褐色疊加畫出貓咪頭部毛髮的顏色，讓頭部整體的顏色飽滿起來。

06 按照箭頭方向用紅褐色畫出貓咪身體毛髮的走向，注意留出白色毛髮的部位。

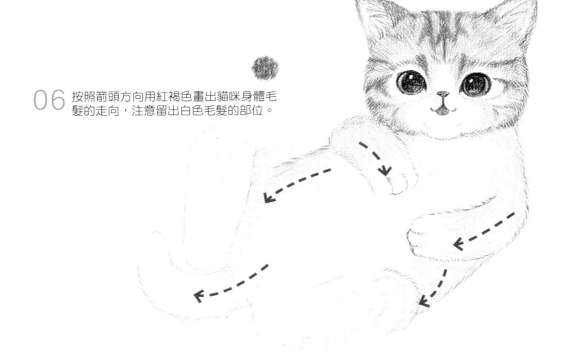

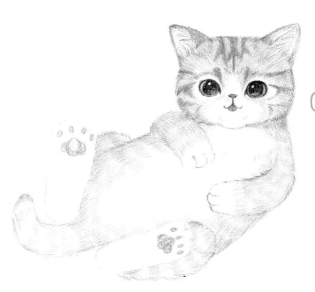

07 用淺褐色繼續疊加貓咪身體毛髮的顏色，對毛髮紋理的部位加重顏色，注意線條之間的疏密，然後用肉粉色畫出貓咪爪子的底色。

08 用熟褐色疊加貓咪花紋紋理的顏色，注意尾巴的細節。

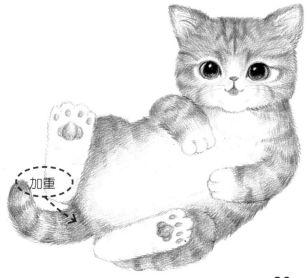

加重

09 用紅褐色疊加深褐色把貓咪整體毛髮的顏色畫飽滿，並用玫瑰紅加重一下貓咪爪子暗部的重色。

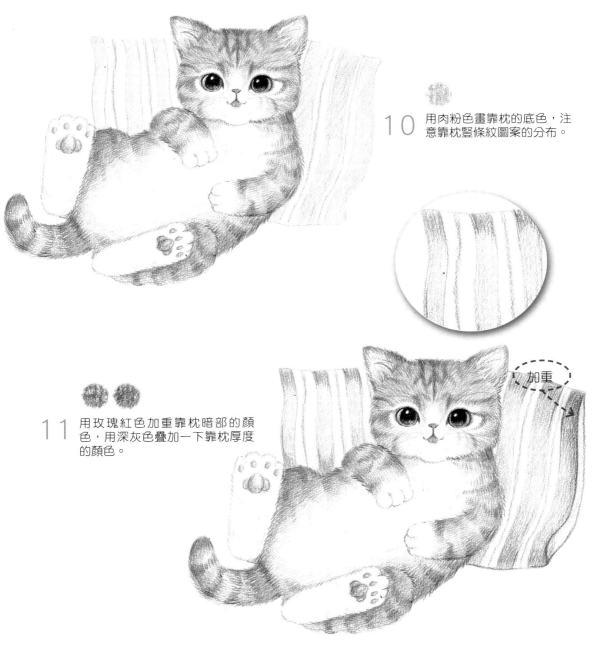

10 用肉粉色畫靠枕的底色，注意靠枕豎條紋圖案的分布。

11 用玫瑰紅色加重靠枕暗部的顏色，用深灰色疊加一下靠枕厚度的顏色。

加重

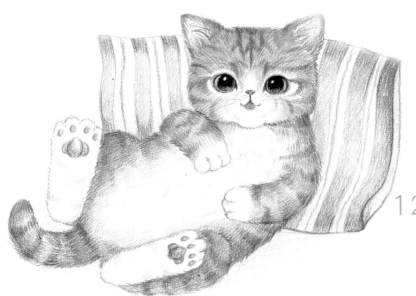

12 用淺藍色畫一下貓咪身下的 底 色，畫出漸變的效果，然後用深灰色和黑色加重一下貓咪整體毛髮的輪廓線。

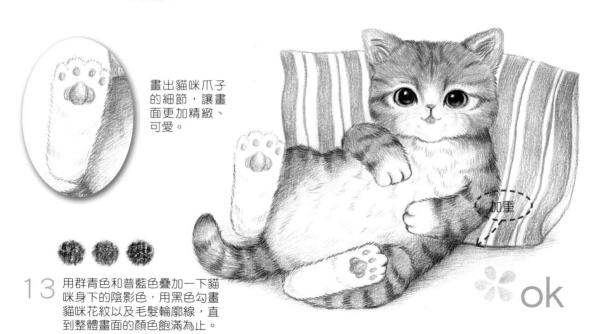

畫出貓咪爪子的細節，讓畫面更加精緻、可愛。

加重

*ok

13 用群青色和普藍色疊加一下貓咪身下的陰影色，用黑色勾畫貓咪花紋以及毛髮輪廓線，直到整體畫面的顏色飽滿為止。

# 安靜的
## 小狸花貓

【準備顏色】

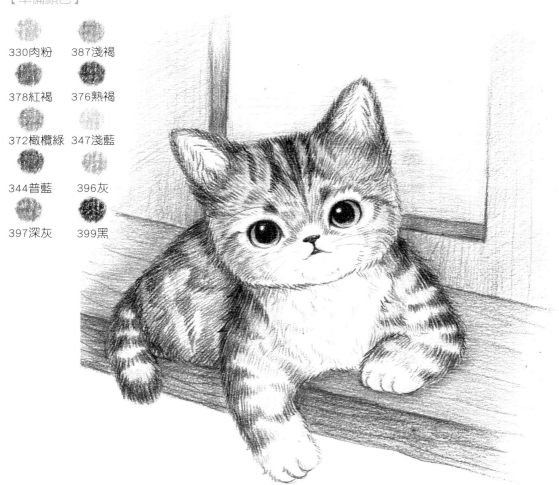

330肉粉　　387淺褐

378紅褐　　376熟褐

372橄欖綠　347淺藍

344普藍　　396灰

397深灰　　399黑

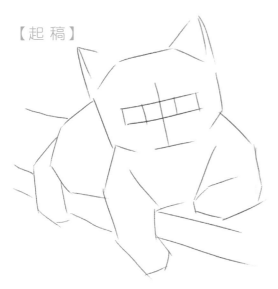

01 用直線輕輕地標出貓咪整體的大致輪
廓，畫出五官和四肢輪廓的輔助線，簡
單地畫出貓咪整體的動態。

【上 色】

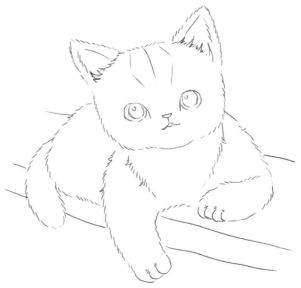

02 用小短線排列勾畫出貓咪整體毛髮的輪
廓線，畫出貓咪五官的細節，像耳朵和
爪子這樣的部位也要勾畫出來，讓線稿
整體飽滿。

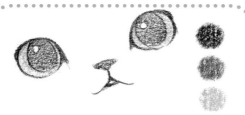

先用黑色和紅褐色平鋪貓咪眼睛瞳孔的底
色，然後用肉粉色畫嘴巴的顏色。

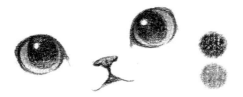

用黑色加重瞳孔最暗的地方，留出眼睛的高
光，並在眼睛瞳孔暗部加一點橄欖綠色。

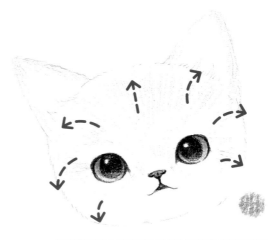

03 按照箭頭方向用灰色畫出貓咪頭部毛髮
的走向，注意白色毛髮的位置要留白。

04 用黑色畫出貓咪頭部毛髮花紋的顏色，注意深色花紋的分布要自然。

05 用深灰色疊加貓咪頭部的顏色，並畫出耳朵內部的毛髮。

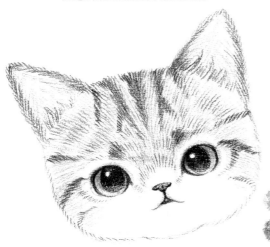

06 用肉粉色疊加一點耳朵內部的顏色，然後用深灰色加重貓咪頭部毛髮的底色。

07 用灰色按照箭頭方向畫出貓咪身體毛髮的走向，用黑色畫一下貓咪身體毛髮的輪廓線，讓貓咪整體有毛茸茸的效果。

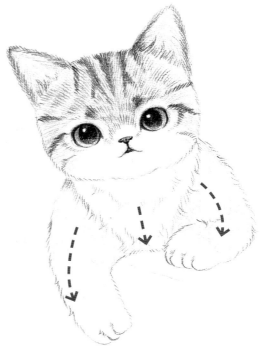

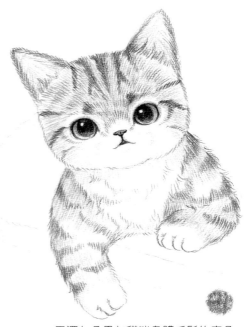

08 用黑色畫出貓咪身體上花紋的紋理，注意花紋的分布要自然。

09 用深灰色疊加貓咪身體毛髮的底色。

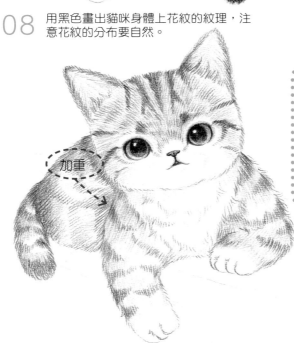

加重

注意對耳朵的細節刻畫，要畫出耳朵內部的毛髮，疊加一點肉粉色。

10 用灰色和深灰色疊加貓咪整體毛髮的顏色，畫出貓咪身體明暗的分布，然後用黑色加重畫出貓咪毛髮輪廓的顏色。

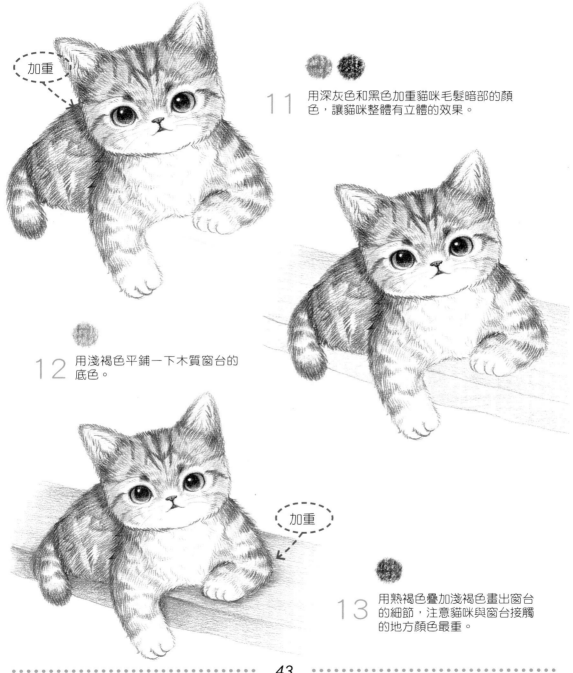

加重

11 用深灰色和黑色加重貓咪毛髮暗部的顏色，讓貓咪整體有立體的效果。

12 用淺褐色平鋪一下木質窗台的底色。

加重

13 用熟褐色疊加淺褐色畫出窗台的細節，注意貓咪與窗台接觸的地方顏色最重。

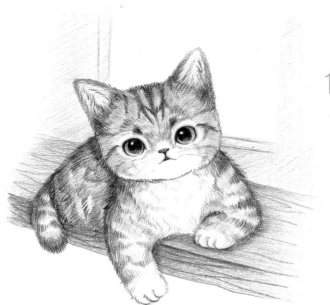

14 用黑色畫出窗台木質的底色紋理，用紅褐色和淺藍色畫出窗戶的底色。

注意對木頭的紋理細節的刻畫。

15 用普藍色和灰色畫出窗戶的暗部顏色，用熟褐色加重窗戶和窗台的暗部顏色，調整一下整體畫面的主次。

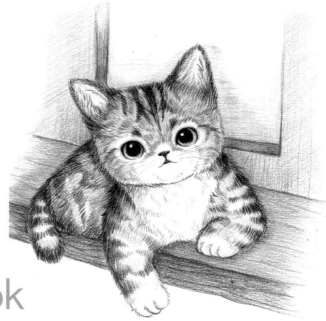

ok

# 可愛的
## 小黑花貓

【繪畫要點】

1. 注意貓咪整體毛髮顏色的分布與線條顏色之間的銜接。
2. 對白色毛髮的部位加深一下暗部顏色，但顏色不要畫過，如果畫得太深就不是白色的毛髮了。
3. 注意毛線球的畫法，要畫出顏色的深淺過渡。

【準備顏色】

330肉粉　309中黃

326大紅　392棗紅

387淺褐　378紅褐

376熟褐　347淺藍

397深灰　399黑

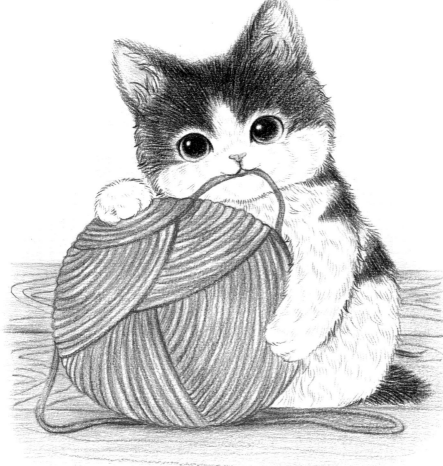

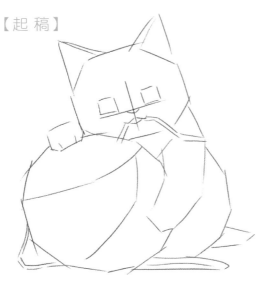

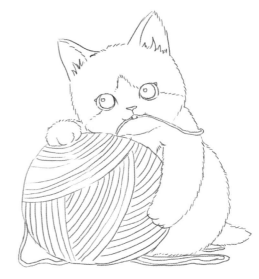

01 用直線輕輕地標出貓咪整體的大致輪廓，定出五官和四肢輪廓的輔助線，大致地畫出貓咪整體的動態。

02 用小短線排列勾畫出貓咪整體毛髮的輪廓線，畫出貓咪五官的細節，然後畫出毛線球的輪廓線，讓線稿整體飽滿。

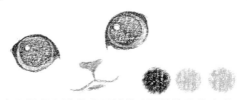

先用黑色和淺藍色平鋪貓咪眼睛瞳孔的底色，留出眼睛的高光位置，然後用肉粉色畫貓咪鼻子、嘴巴的顏色。

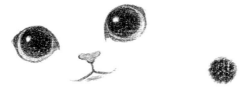

用黑色加重貓咪瞳孔的暗色部位，並勾畫一下貓咪嘴巴的輪廓線。

03 用黑色按照箭頭方向畫出貓咪頭部黑色毛髮的走向，對於白色毛髮的位置注意留白，毛髮線條的排列要自然。

04 用黑色加重貓咪頭部毛髮的顏色，使頭部毛髮的顏色飽滿，然後用肉粉色平鋪貓咪耳朵內部的顏色。

05 按照箭頭方向畫出貓咪身體毛髮的走向，注意貓咪毛髮顏色的分布，用黑色勾畫一下身體毛髮的輪廓線。

先用黑色平鋪尾巴的底色，注意毛髮的走向以及線條的排列。

繼續用黑色從尾巴根部的位置加重顏色。

06 加重貓咪身體黑色毛髮的顏色，用深灰色畫貓咪白色毛髮的暗部顏色，要畫出立體感，但顏色不要畫太重。

加重

07 先用大紅色加重勾畫出毛線球整體的輪廓線稿，再用大紅色平鋪一層底色。

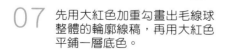

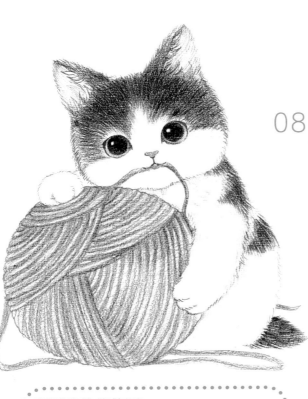

08 用大紅色加深毛線球的顏色，用棗紅色疊加暗部顏色，畫出毛線球一根一根毛線的立體感。

09 用大紅色加重毛線球線條輪廓的顏色，並結合紅褐色加重一下暗部顏色。

注意毛線球的畫法，加重每根毛線的暗部顏色時，顏色不要一下就畫滿，要注意有輕有重的顏色過渡。

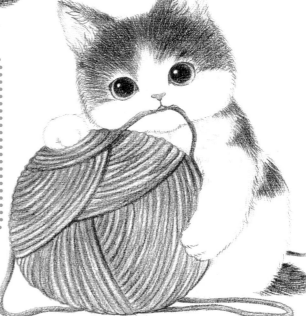

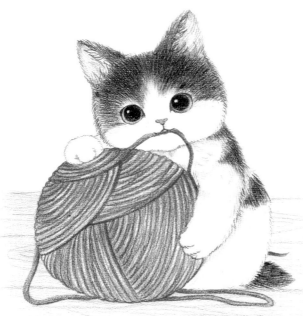

注意對耳朵的細節刻畫,先用肉粉色畫底色,然後用黑色畫出遮擋耳朵的毛髮,要畫出毛茸茸的效果。

**10** 用淺褐色畫貓咪身下地板的底色。

白色毛髮的位置用深灰色自然地排列一些小短線,使得畫面的顏色完整。

**11** 用熟褐色加重地板暗部的顏色,畫出陰影的重色,用中黃色輕輕地畫一層漸變的背景色,然後整體調整一下畫面,直到畫面的顏色飽滿為止。

ok

# 開心的
## 三花貓

【繪畫要點】

1. 畫小動物最重要的是要畫出生動的表情，注意畫出貓咪的笑容。
2. 三花貓的顏色很豐富，注意線條之間顏色的銜接，顏色的過渡要自然。

【準備顏色】

330肉粉　326大紅

387淺褐　378紅褐

376熟褐　380深褐

347淺藍　397深灰

399黑

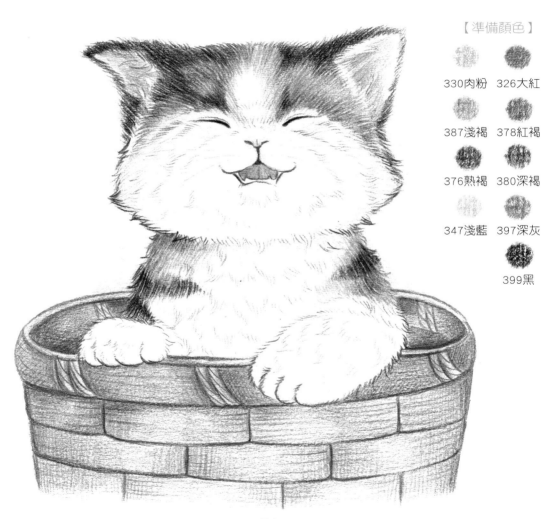

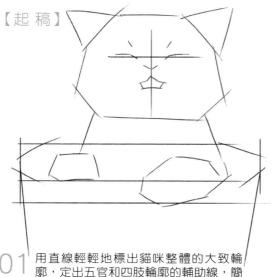

【起稿】

01 用直線輕輕地標出貓咪整體的大致輪廓，定出五官和四肢輪廓的輔助線，簡單地勾勒出貓咪整體的動態，畫出籃子的大致輪廓。

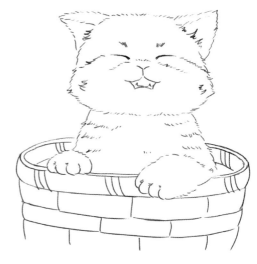

02 用小短線排列勾畫出貓咪整體毛髮的輪廓線，畫出貓咪五官的細節，像耳朵和爪子這樣的部位也要勾畫出來，讓線稿整體飽滿。

【上色】

用黑色和肉粉色畫出貓咪微笑著的五官，用大紅色加重嘴巴裡面的暗部顏色。

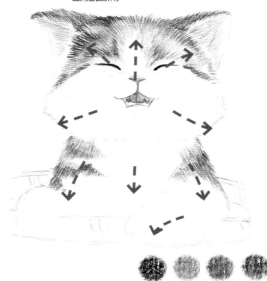

03 按照箭頭方向畫出貓咪頭部毛髮的走向，白色毛髮的位置要注意留白，毛髮線條的排列要自然，注意毛髮之間的顏色銜接。

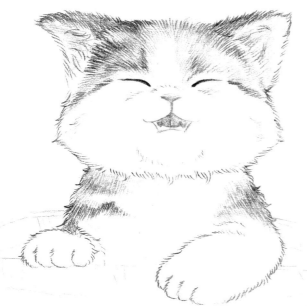

04 畫好三花貓顏色的底色後，用黑色整體勾畫一下貓咪的毛髮輪廓線，要畫出毛茸茸的效果。

貓咪毛髮之間的銜接是有疏有密的，不要把顏色畫成一團，線條之間要有流動性。

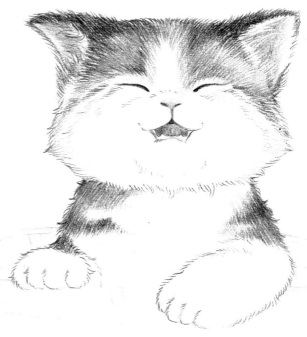

05 用紅褐色、深褐色、熟褐色疊加貓咪頭部毛髮的底色，用深灰色畫出貓咪白色毛髮的位置。

注意勾畫貓咪的表情細節，白色毛髮的位置要加重暗部顏色，以使頭部看起來顯得圓圓的。

06 用熟褐色加重勾畫籃子的輪廓邊。

07 用深褐色疊加籃子的底色，這一遍顏色不要畫太深。

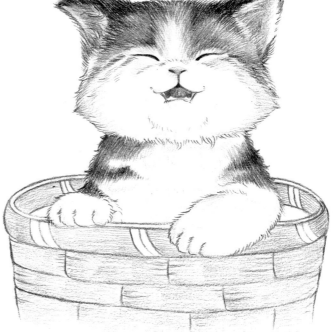

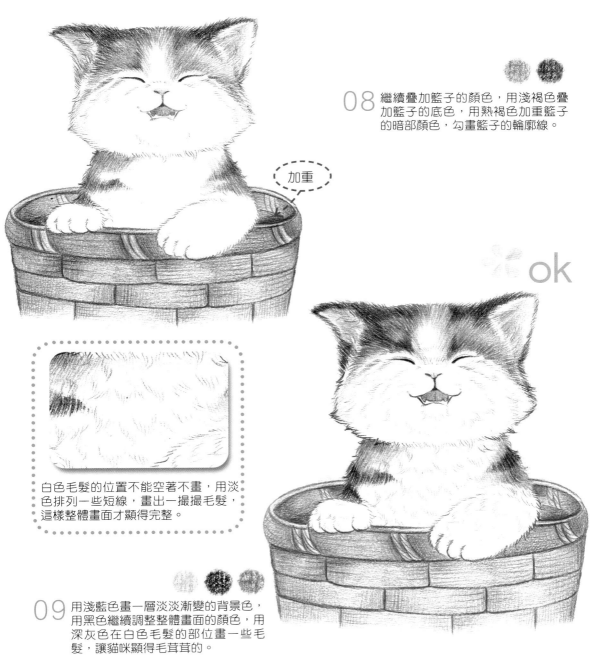

08 繼續疊加籃子的顏色，用淺褐色疊加籃子的底色，用熟褐色加重籃子的暗部顏色，勾畫籃子的輪廓線。

加重

ok

白色毛髮的位置不能空著不畫，用淡色排列一些短線，畫出一撮撮毛髮，這樣整體畫面才顯得完整。

09 用淺藍色畫一層淡淡漸變的背景色，用黑色繼續調整整體畫面的顏色，用深灰色在白色毛髮的部位畫一些毛髮，讓貓咪顯得毛茸茸的。

# 乖巧的
## 小布偶貓

【繪畫要點】

1. 注意長毛貓咪的畫法，要畫出貓咪的長毛效果。
2. 仰視的貓咪耳朵會相對變小，注意貓咪整體的比例。
3. 白色毛髮只要加重暗部顏色和一撮撮毛髮的線條輪廓線就可以了，不要把顏色畫滿畫重。

【準備顏色】

330肉粉　309中黃

345海藍　344普藍　341群青

396灰　397深灰　399黑

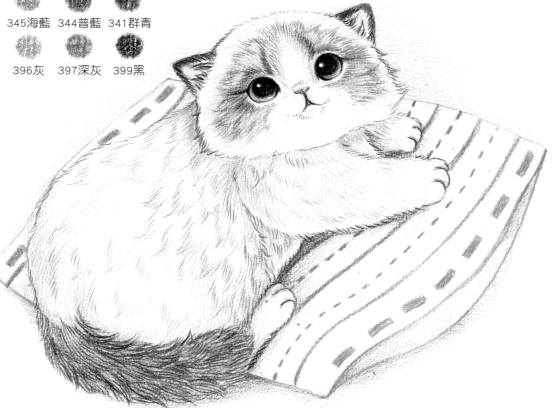

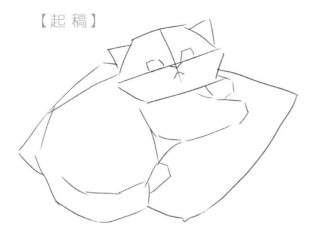

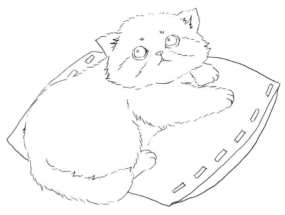

01 用直線輕輕地標出貓咪整體的大致輪廓，定出五官和四肢輪廓的輔助線，簡單地畫出貓咪整體的動態。

02 用小短線排列勾畫出貓咪整體毛髮的輪廓線，畫出貓咪五官的細節，像耳朵和爪子這樣的部位也要勾畫出來，讓線稿整體飽滿。

【上 色】

先用黑色畫出貓咪眼睛、鼻子和嘴巴的底色，要留出眼睛瞳孔高光的位置。

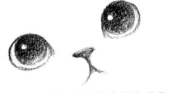

然後用黑色加重眼睛瞳孔的重色，畫出眼睛與鼻子的明暗交界線。

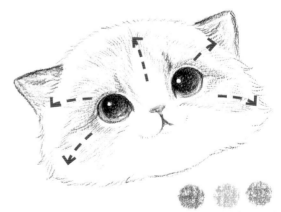

03 按照箭頭方向畫出貓咪頭部毛髮的走向，對於白色毛髮的位置注意留白，然後用深灰色畫出貓咪頭部灰色的毛髮，用肉粉色畫出貓咪耳朵內部毛髮的底色，用海藍色畫出貓咪瞳孔的底色，注意線條的排列要自然。

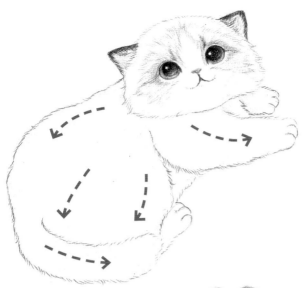

04 用黑色加重整體毛髮的輪廓線，畫出貓咪毛茸茸的效果。

05 用灰色疊加貓咪身體上暗部毛髮的顏色，用深灰色畫出貓咪尾巴的顏色，注意顏色由深至淺的過渡疊加。

加重

先用灰色疊加底色，再用黑色按照毛髮的走向畫出長毛貓咪的一撮撮毛髮，這樣會顯得尾巴毛茸茸的。

06 用深灰色加重貓咪身體的暗部顏色，用黑色畫出貓咪一撮撮的毛髮，加重尾巴的顏色。

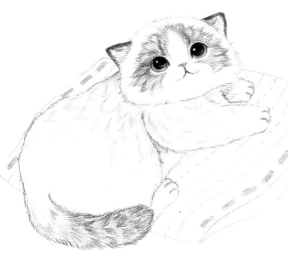

07 用肉粉色畫出枕頭的圖案。

加重

08 用普藍色結合群青色畫出貓咪與枕頭之間的陰影，用普藍色輕輕畫出枕頭的厚度。

注意貓咪臉部毛髮的顏色不要太深，銜接要自然。

ok

09 用黑色疊加貓咪整體的暗部顏色，用深灰色畫貓咪身體被遮擋的部位，用中黃色畫一層漸變的背景色，最後再整體調整一下畫面。

# 吃飯中的 小柴犬

【繪畫要點】
1.注意對狗狗臉部表情的刻畫，要畫出狗狗開心的 神情。
2.注意狗狗整體毛髮的線條排列，並注意長毛與短 毛的畫法。
3.地板與狗狗的顏色要區分開，注意主次的區分。

【準備顏色】

383土黃　387淺褐

326大紅　392棗紅

378紅褐　380深褐

376熟褐　397深灰

399黑

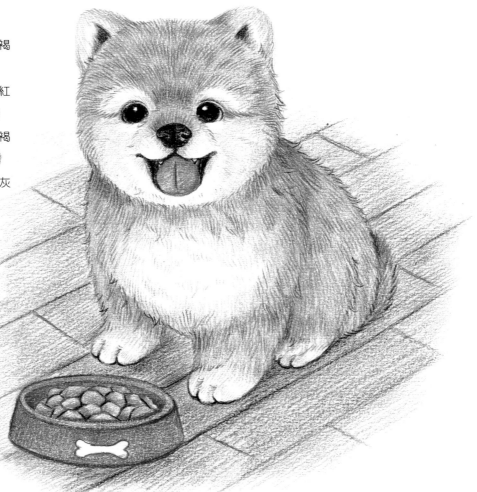

01 用直線輕輕地標出小柴犬整體的大致輪廓，定出五官和四肢輪廓的輔助線，簡單地畫出其整體的動態。

02 用小短線排列勾畫出小柴犬整體毛髮的輪廓線，畫出小柴犬五官的細節，像耳朵和爪子這樣的部位也要勾畫出來，讓線稿整體飽滿。

【上色】

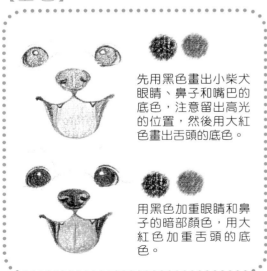

先用黑色畫出小柴犬眼睛、鼻子和嘴巴的底色，注意留出高光的位置，然後用大紅色畫出舌頭的底色。

用黑色加重眼睛和鼻子的暗部顏色，用大紅色加重舌頭的底色。

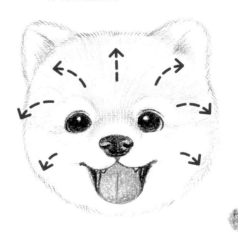

03 按照箭頭方向用淺褐色畫出小柴犬頭部毛髮的底色，注意對白色毛髮的位置要留白。

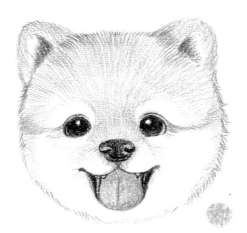

04 用土黃色疊加畫出小柴犬頭部毛髮的顏色，讓整體顏色飽滿起來。

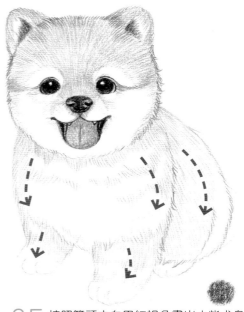

05 按照箭頭方向用紅褐色畫出小柴犬身體的毛髮走向。

06 用淺褐色疊加暗部顏色，注意被遮擋部位的顏色最重。

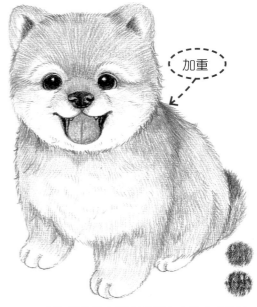

加重

07 用紅褐色疊加深褐色畫出小柴犬暗部的顏色，把明暗部位的顏色區分開。

用大紅色畫出食盆的底色，用棗紅色加重暗部的顏色。

用紅褐色畫狗糧的底色，用熟褐色畫狗糧暗部的顏色。

08 用深褐色疊加整體毛髮的底色，注意毛髮之間顏色的銜接要自然。

09 用深灰色加重一下小柴犬身體毛髮的輪廓線，用淺褐色畫一下地板的底色。

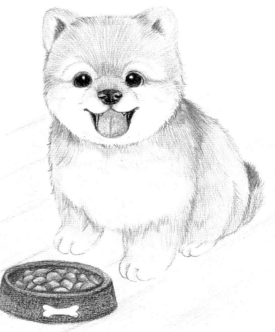

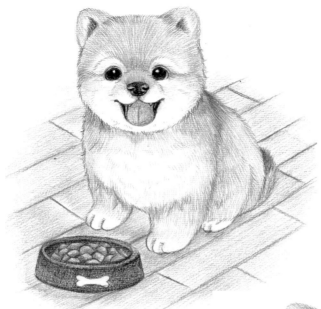

10 用淺褐色疊加熟褐色畫出地板的重色，用黑色輕輕加重一下地板的輪廓線。

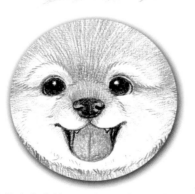

小柴犬的表情是重點，注意要刻畫好。

11 用淺褐色疊加小柴犬的顏色，用黑色加重小柴犬毛髮的輪廓線，並調整一下畫面，直到整體畫面顏色飽滿為止。

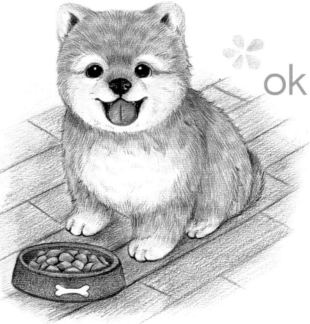

# 熟睡中的
# 小巴哥犬

【繪畫要點】
1.注意抓住巴哥犬睡覺時的可愛神態，並注意其五官的位置排放。
2.短毛狗狗要用小短線一層一層地疊加排列。
3.注意巴哥犬臉部毛髮的皺褶處的橘紅細節刻畫。

【準備顏色】

 330肉粉　 318橘紅　 387淺褐

 378紅褐　 380深褐　 376熟褐

 370草綠　367深綠　 344普藍

 399黑

01 用直線輕輕地標出狗狗整體的大致輪廓，定出五官和四肢輪廓的輔助線，簡單地勾勒出狗狗睡覺時的整體動態。

02 用短線刻畫出狗狗整體的輪廓細節，畫出狗狗的五官，注意畫出狗狗睡覺時的神態，讓線稿整體飽滿。

【上色】

先用黑色平鋪狗狗頭部的黑色毛髮，再畫出耳朵的底色，然後用肉粉色畫出狗狗的舌頭。

用黑色加重狗狗頭部毛髮的顏色，畫出鼻子的細節，並加重頭部暗面的顏色。

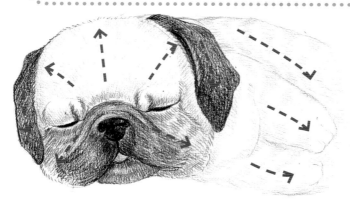

03 按照箭頭方向用淺褐色畫出狗狗淺色毛髮的走向，注意線條之間的排列要自然。

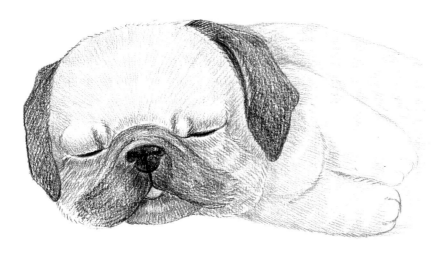

04 用淺褐色加重下筆力道畫出整體毛髮的暗部顏色，畫出狗狗爪子的輪廓。

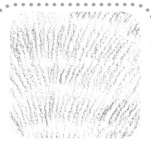

巴哥犬屬於短毛狗狗，所以要用小短線一層一層地排列，線條的排列要有疏有密。

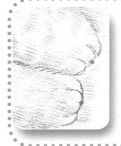

用深褐色勾畫狗狗爪子的輪廓線，畫出狗狗的爪尖。

05 用紅褐色疊加深褐色加深整體毛髮的顏色，被遮擋部位的顏色最深，注意明暗的過渡，然後用黑色加重狗狗頭部的深色毛髮。

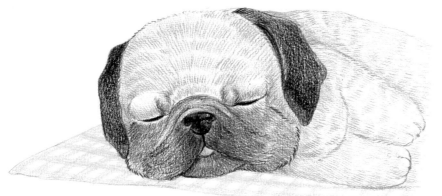

06 用草綠色平鋪狗狗身下的地毯，畫出綠色的格子圖案。

巴哥犬臉上會有層層皺褶，用黑色加重明暗交線，畫出顏色之間的深淺過渡，用橘紅色加重一下舌頭。

輪廓線的顏色要暗下去，明暗區分要明顯。

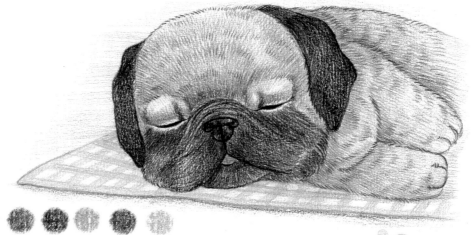

07 用淺褐色疊加紅褐色繼續畫狗狗的毛髮，用熟褐色加重狗狗整體毛髮的輪廓線，用深綠色加深毯子的暗部顏色，用普藍色畫陰影，用肉粉色畫一層淡淡的背景色。

ok

# 散步中的
## 小比熊犬

【繪畫要點】
1. 注意捲毛狗狗的毛髮輪廓線，要畫出捲毛狗狗的特點。
2. 注意白色毛髮狗狗的顏色不要畫太深，否則會不像白色的狗狗。

【準備顏色】

330肉粉　378紅褐　376熟褐　367深綠　357墨綠

347淺藍　344普藍　397深灰　399黑

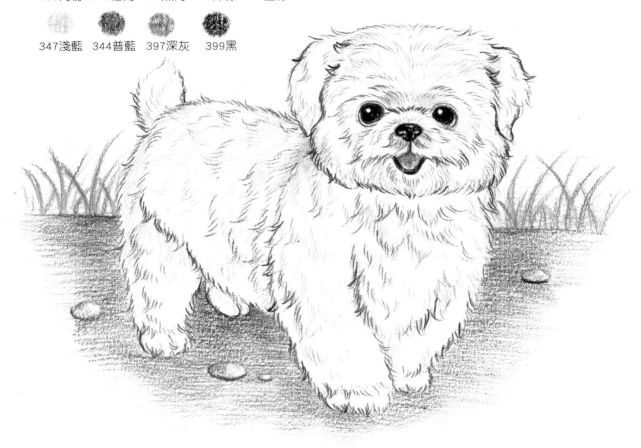

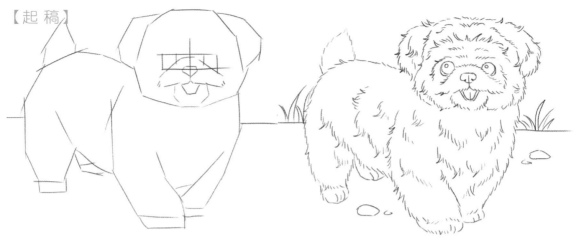

01 用直線輕輕地標出狗狗整體的大致輪廓，定出五官和四肢輪廓的輔助線，簡單地畫出狗狗整體的動態。

02 用小短線排列勾畫出狗狗整體毛髮的輪廓線，畫出狗狗五官的細節，像耳朵和爪子這樣的部位也要勾畫出來，要畫出狗狗捲毛的特點。

【上 色】

用黑色平鋪狗狗眼睛、鼻子和嘴巴的底色，用肉粉色畫舌頭的底色。

用黑色加重畫出眼睛瞳孔的底色，並畫出鼻子的明暗面，然後用肉粉色加重舌頭的顏色。

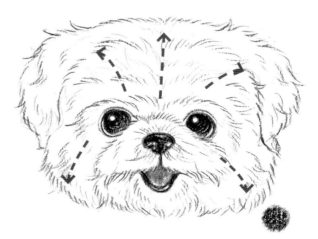

03 按照箭頭方向用黑色順著狗狗頭部毛髮的方向畫出捲毛毛髮的走向，捲毛毛髮的線條顏色不要太深。

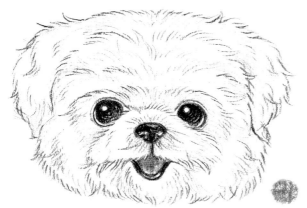

04 用深灰色順著毛髮的分布畫出暗部的顏色，注意眼睛、鼻子周圍的毛髮顏色稍深一點。

狗狗的尾巴毛髮要畫得自然一點，像一團毛球。

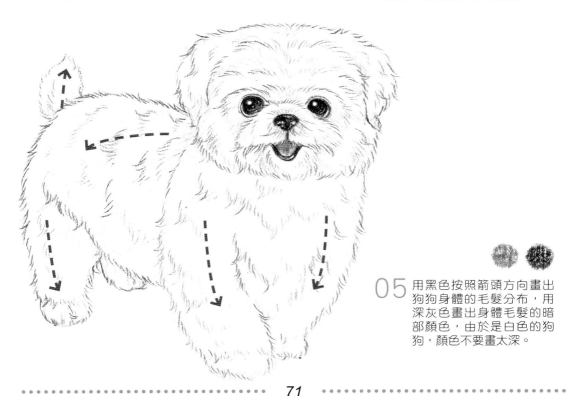

05 用黑色按照箭頭方向畫出狗狗身體的毛髮分布，用深灰色畫出身體毛髮的暗部顏色，由於是白色的狗狗，顏色不要畫太深。

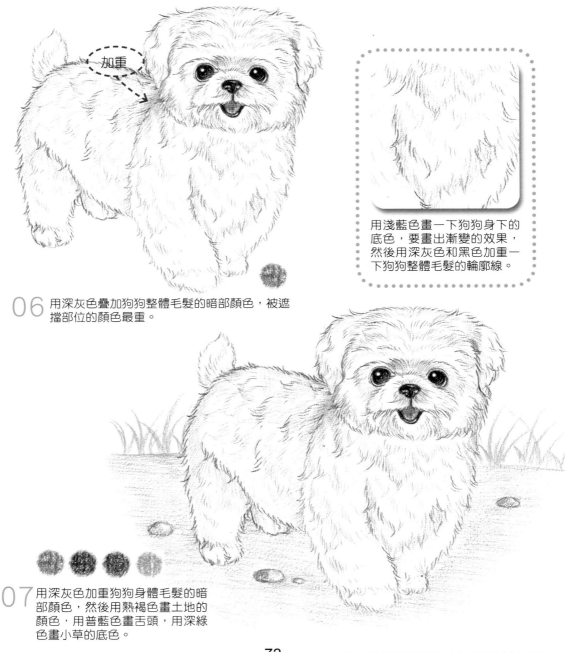

加重

用淺藍色畫一下狗狗身下的底色，要畫出漸變的效果，然後用深灰色和黑色加重一下狗狗整體毛髮的輪廓線。

06 用深灰色疊加狗狗整體毛髮的暗部顏色，被遮擋部位的顏色最重。

07 用深灰色加重狗狗身體毛髮的暗部顏色，然後用熟褐色畫土地的顏色，用普藍色畫舌頭，用深綠色畫小草的底色。

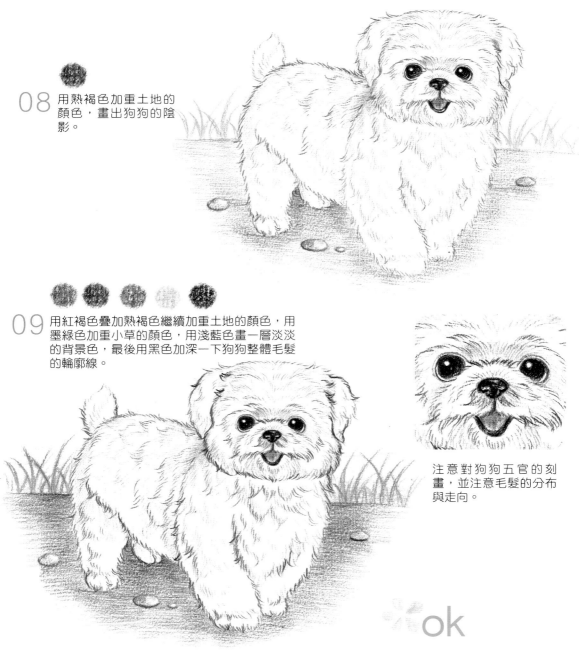

08 用熟褐色加重土地的顏色，畫出狗狗的陰影。

09 用紅褐色疊加熟褐色繼續加重土地的顏色，用墨綠色加重小草的顏色，用淺藍色畫一層淡淡的背景色，最後用黑色加深一下狗狗整體毛髮的輪廓線。

注意對狗狗五官的刻畫，並注意毛髮的分布與走向。

ok

# 帥氣的 小柯基犬

【繪畫要點】

1.起稿時注意畫出柯基犬的特點，它有兩隻大大的耳朵。
2.注意柯基犬不同顏色之間毛髮的線條排列要自然。
3.畫出狗狗呆萌的表情，讓畫面更生動。

【準備顏色】

330肉粉　326大紅　387淺褐　378紅褐

380深褐　376熟褐　397深灰　399黑

347淺藍　349藏藍

363碧綠　357墨綠

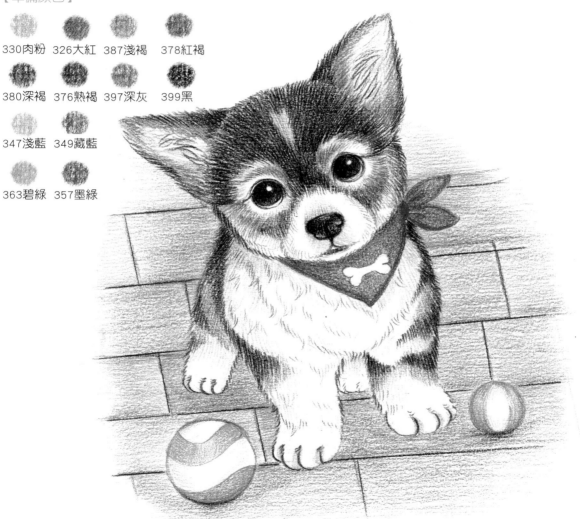

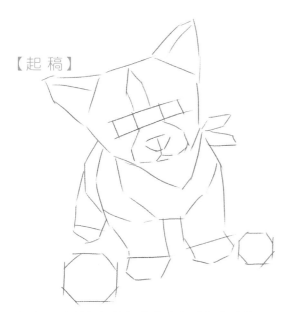

01 用直線輕輕地標出狗狗整體的大致輪
廓，定出五官和四肢輪廓的輔助線，簡
單地畫出狗狗整體的動態。

02 用小短線排列勾畫出狗狗整體毛髮的輪
廓線，畫出狗狗五官的細節，像耳朵和
爪子這樣的部位也要勾畫出來，讓線稿
整體飽滿。

【上色】

先用黑色平鋪狗狗眼睛、鼻子的底色。

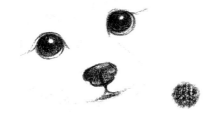

然後用黑色加重狗狗眼睛和鼻子的暗部顏色，
畫出瞳孔的重色以及鼻子的明暗交界線。

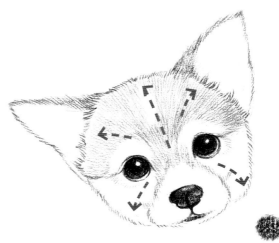

03 按照箭頭方向畫出狗狗頭部毛髮的走向，
對於白色毛髮的位置注意留白，毛髮線條
的排列要自然。

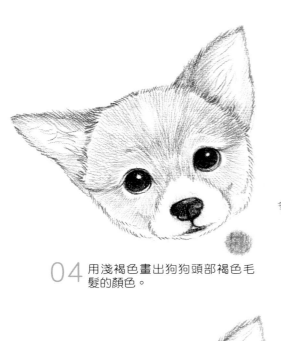

04 用淺褐色畫出狗狗頭部褐色毛髮的顏色。

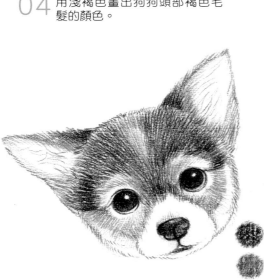

05 用黑色加重狗狗頭部毛髮的顏色，用紅褐色畫褐色毛髮的顏色。

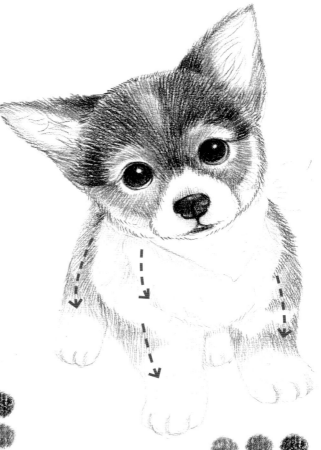

06 按照箭頭方向畫出狗狗身體毛髮的顏色，用深灰色畫狗狗白色毛髮的暗部顏色，用黑色和紅褐色畫暗部毛髮的顏色，注意線條之間的銜接。

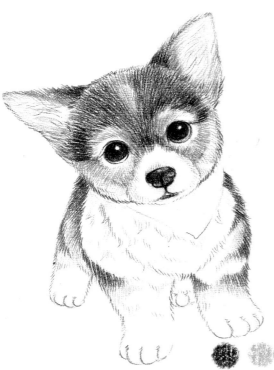

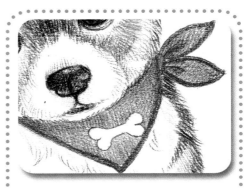

用大紅色畫狗狗圍巾的底色，圍巾邊緣的
顏色要重一些，注意留出骨頭的圖案。

07 用黑色加重狗狗身體毛髮的底色，並加
重狗狗身體白色毛髮的輪廓線，然後用
肉粉色畫狗狗耳朵內部的底色。

用墨綠色和藏藍色畫皮球的暗部
顏色，要畫出皮球的立體感。

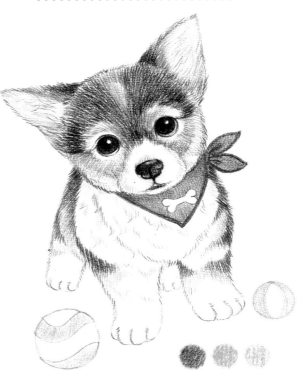

08 用大紅色畫狗狗圍巾的底色，用碧綠色
和淺藍色畫皮球的底色。

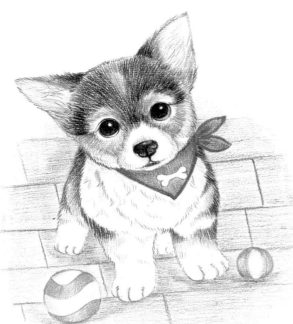

注意對耳朵內部毛髮的細節刻畫，用肉粉色畫底色，用黑色畫耳朵內部的毛髮，讓耳朵看起來有厚度和深度。

09 用紅褐色平鋪地板的底色。

狗狗頭部毛髮顏色的銜接要自然，注意眼睛周圍毛髮顏色的銜接。

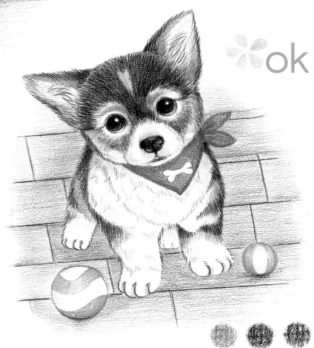

ok

10 用淺褐色疊加深褐色繼續畫地板的底色，用熟褐色加重地板的線條底色。

# 發呆的
## 查理王小獵犬

【繪畫要點】
1. 起稿時要抓住狗狗整體的動態，直到抓準了特點再進行下一步。
2. 注意狗狗身體各部位毛髮的畫法，短毛和捲毛的畫法是不同的。
3. 注意抓住狗狗的神態。

【準備顏色】

309中黃　387淺褐　378紅褐　380深褐　376熟褐

347淺藍　344普藍　397深灰　399黑

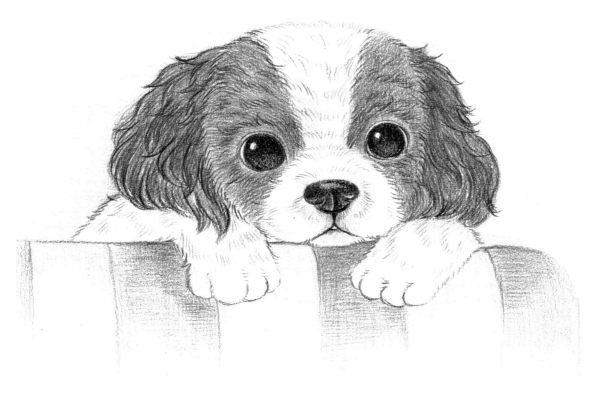

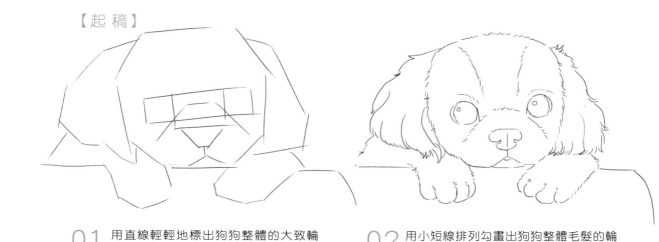

【起 稿】

01 用直線輕輕地標出狗狗整體的大致輪廓，定出五官和四肢輪廓的輔助線，簡單地畫出狗狗整體的動態。

02 用小短線排列勾畫出狗狗整體毛髮的輪廓線，畫出狗狗五官的細節，像耳朵和爪子這樣的部位也要勾畫出來，讓線稿整體飽滿。

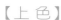【上 色】

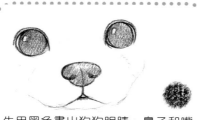

先用黑色畫出狗狗眼睛、鼻子和嘴巴的底色，注意留出眼睛瞳孔的高光小圓點。

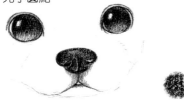

然後用黑色加重狗狗眼睛和鼻子的暗部顏色，畫出鼻子的明暗交界線。

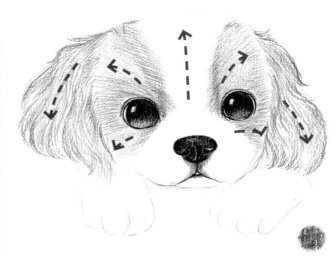

03 用紅褐色按照箭頭方向畫出狗狗頭部深色毛髮的走向，對於白色毛髮的位置注意留白，毛髮線條的排列要自然。

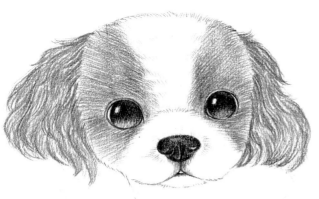

04 用紅褐色疊加淺褐色畫狗狗頭部暗部毛髮的顏色，用深灰色畫狗狗頭部白色毛髮的暗部顏色。

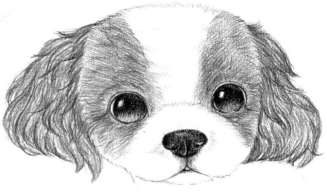

05 用深褐色畫出狗狗耳朵捲毛毛髮的輪廓線，要畫出短毛與捲毛的區別。

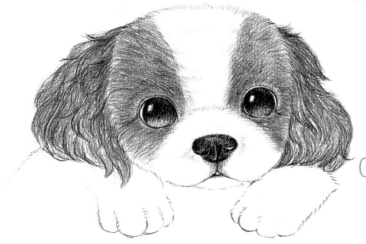

06 用黑色加重狗狗毛髮的輪廓線，畫出狗狗爪子和身體的輪廓線，用深褐色疊加熟褐色加重狗狗被遮擋部位的顏色。

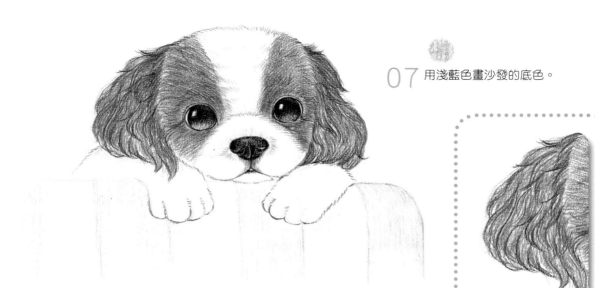

07 用淺藍色畫沙發的底色。

注意耳朵長捲毛的輪
廓線的分布要自然。

08 用普藍色畫沙發的暗部顏
色，注意被遮擋部位的顏
色最重，用深灰色輕輕畫
沙發白色部位的暗色。

加重

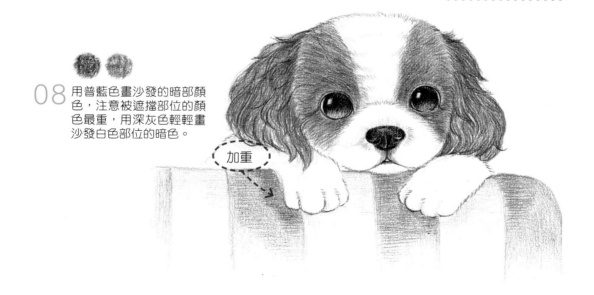

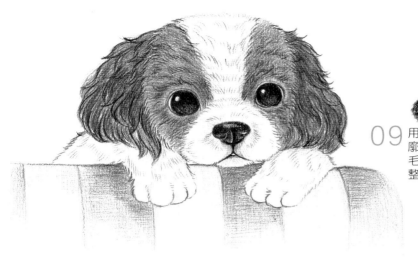

09 用黑色畫狗狗整體毛髮的輪廓線，用深灰色畫狗狗白色毛髮的暗部顏色，讓狗狗的整體顏色飽滿起來。

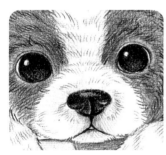

注意狗狗白色毛髮位置的線條顏色不要太重。

10 調整整體顏色，用中黃色輕輕地鋪一層淡淡的背景色。

ok

# 袖珍的 小茶杯犬

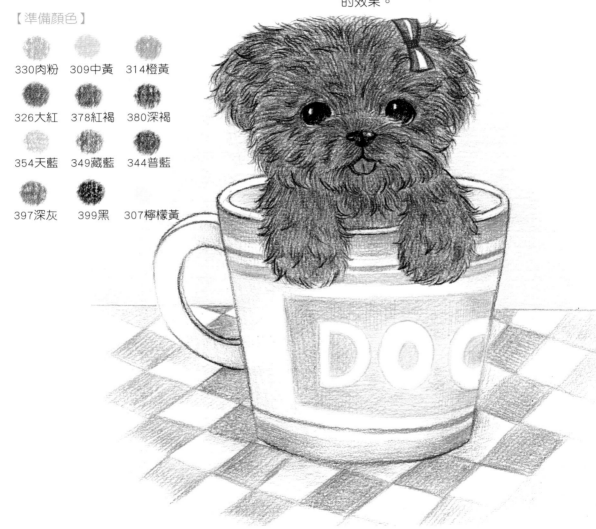

【繪畫要點】

1. 茶杯犬是特別小型的犬種，注意畫出它小巧、可愛的特點。
2. 注意捲毛毛髮的特點，要畫出毛茸茸的效果。

【準備顏色】

330肉粉　　309中黃　　314橙黃

326大紅　　378紅褐　　380深褐

354天藍　　349藏藍　　344普藍

397深灰　　399黑　　　307檸檬黃

01 用直線輕輕地標出狗狗整體的大致輪廓，定出五官和四肢輪廓的輔助線，勾勒出杯子的大致輪廓。

02 用小短線排列勾畫出狗狗整體毛髮的輪廓線，畫出狗狗五官的細節，像耳朵和爪子這樣的部位也要勾畫出來，讓線稿整體飽滿。

【上色】

先用黑色畫出狗狗眼睛、鼻子的底色，注意留出眼睛瞳孔的高光小白點。

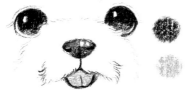

然後用黑色加重狗狗眼睛的暗部顏色，畫出鼻子的明暗交界線，並用肉粉色畫出狗狗舌頭的顏色。

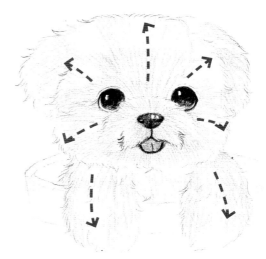

03 用紅褐色按照箭頭方向畫出狗狗整體毛髮的走向，注意毛髮線條的排列要自然。

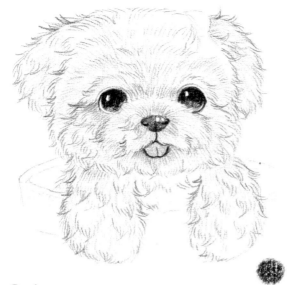

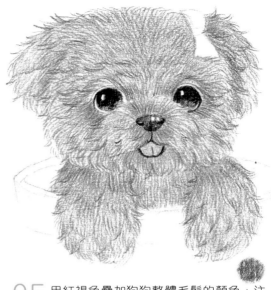

04 用黑色勾勒地畫出狗狗捲毛毛髮的輪廓線，注意顏色不要太深。

05 用紅褐色疊加狗狗整體毛髮的顏色，注意線條之間的排列要有疏密感。

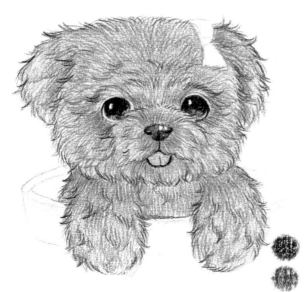

對於狗狗五官的細節要刻畫出來，注意眼睛周圍的細節以及毛髮的分布。

06 用深褐色畫狗狗暗部的顏色，用黑色畫狗狗整體毛髮的輪廓線，讓狗狗整體顯得毛茸茸的。

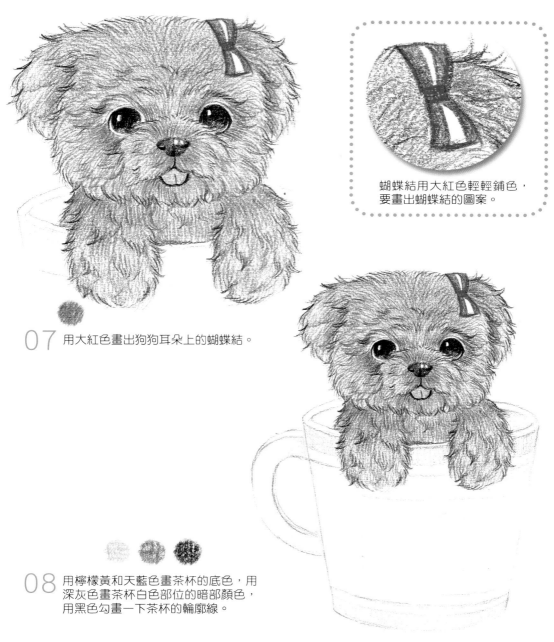

蝴蝶結用大紅色輕輕鋪色，
要畫出蝴蝶結的圖案。

07 用大紅色畫出狗狗耳朵上的蝴蝶結。

08 用檸檬黃和天藍色畫茶杯的底色，用
深灰色畫茶杯白色部位的暗部顏色，
用黑色勾畫一下茶杯的輪廓線。

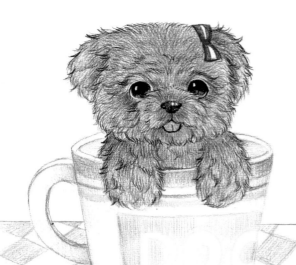

09 用肉粉色畫桌布圖案的底色。

10 用藏藍色、橙黃色疊加杯子的暗部顏色，用普藍色畫桌面的陰影顏色，用中黃色輕輕鋪一層背景色，用紅褐色加重狗狗的顏色，直到整體畫面的顏色飽滿為止。

加重

注意杯子與桌布之間的顏色最深，用深色加重一下輪廓線。

ok

# 吃花菜的
## 小倉鼠

【繪畫要點】

1.起稿時要抓住小倉鼠的特點，要畫出它圓滾滾的特點。
2.注意對小倉鼠細節的刻畫，讓畫面更精緻。
3.背景不要太跳，注意刻畫主角。

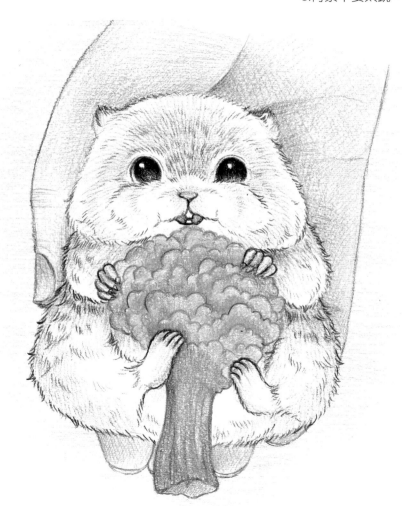

【準備顏色】

309中黃　330肉粉

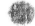 

378紅褐　376熟褐

370草綠　367深綠

357墨綠　344普藍

396灰　397深灰

399黑

【起 稿】

01 用直線輕輕地標出倉鼠整體的大致輪廓，定出五官和四肢輪廓的輔助線，簡單地畫出倉鼠整體的動態。

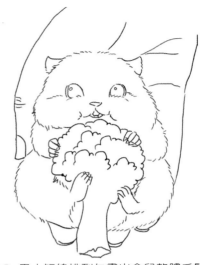

02 用小短線排列勾畫出倉鼠整體毛髮的輪廓線，畫出倉鼠五官的細節，像耳朵和爪子這樣的部位也要勾畫出來，讓線稿整體飽滿。

【上 色】

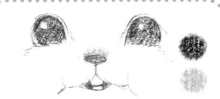

先用黑色畫倉鼠眼睛的底色，再用肉粉色畫鼻子和嘴巴的底色。

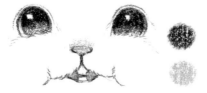

然後用黑色加重眼睛瞳孔的顏色，用肉粉色加重鼻子、嘴巴的顏色。

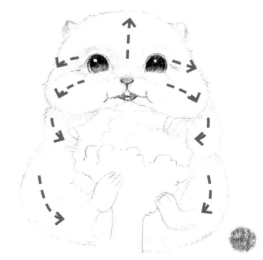

03 用深灰色按照箭頭方向畫出倉鼠毛髮的走向，注意毛髮線條的排列要自然。

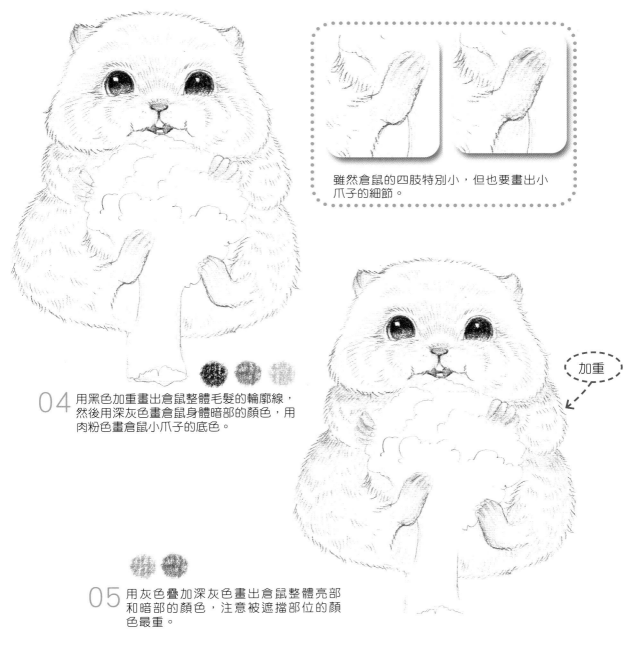

雖然倉鼠的四肢特別小，但也要畫出小
爪子的細節。

加重

04 用黑色加重畫出倉鼠整體毛髮的輪廓線，
然後用深灰色畫倉鼠身體暗部的顏色，用
肉粉色畫倉鼠小爪子的底色。

05 用灰色疊加深灰色畫出倉鼠整體亮部
和暗部的顏色，注意被遮擋部位的顏
色最重。

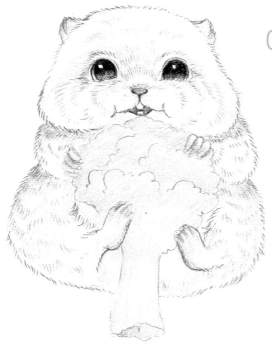

06 用草綠色畫倉鼠抱著的花菜的底色。

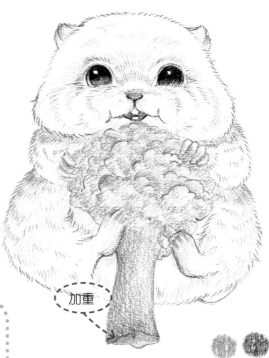

加重

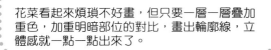

花菜看起來煩瑣不好畫，但只要一層一層疊加重色，加重明暗部位的對比，畫出輪廓線，立體感就一點一點出來了。

07 用深綠色疊加花菜的底色，用墨綠色加重花菜的暗部顏色。

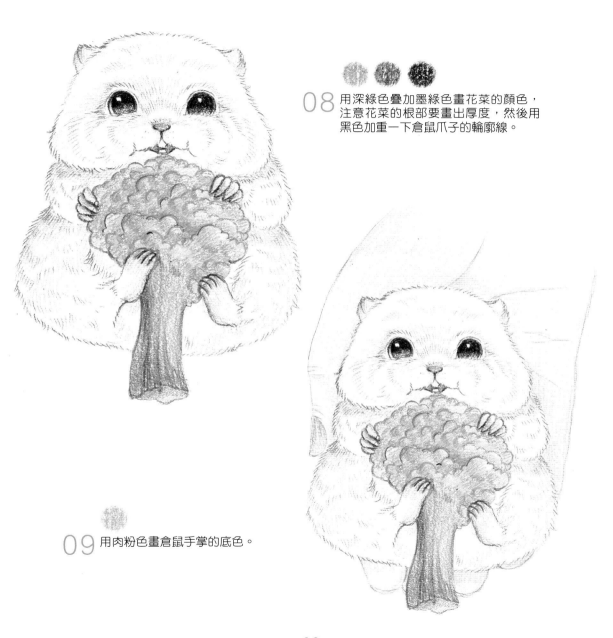

08 用深綠色疊加墨綠色畫花菜的顏色，注意花菜的根部要畫出厚度，然後用黑色加重一下倉鼠爪子的輪廓線。

09 用肉粉色畫倉鼠手掌的底色。

加重

注意倉鼠
毛髮的輪
廓線，要
用小小的
短線順著
毛髮的走
向排列。

10 用肉粉色疊加紅褐色刻畫倉鼠背後手掌
的顏色，用熟褐色加深手掌的輪廓線，
然後用普藍色在倉鼠與花菜接觸的地方
疊加一點陰影色。

11 調整一下畫面，用中黃色輕輕地畫一
層淡淡的背景色，直到畫面的顏色飽
滿為止。

ok

# 害羞的
## 小熊貓兔

【繪畫要點】
1.要抓住熊貓兔的特點來畫，注意兔子的黑眼圈。
2.白色毛髮的兔子在上色過程中顏色不要太深，但也要刻畫出毛髮。
3.畫出兔子的耳朵、腳掌等細節。

【準備顏色】

309中黃　330肉粉　327深紅　387淺褐

378紅褐　347淺藍　344普藍

397深灰　399黑

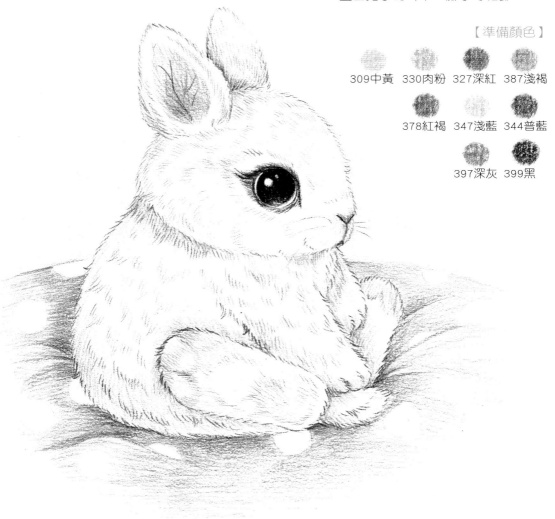

95

【起稿】

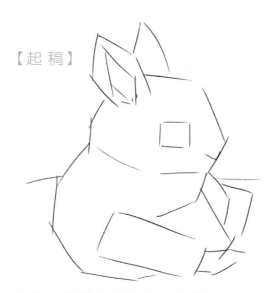 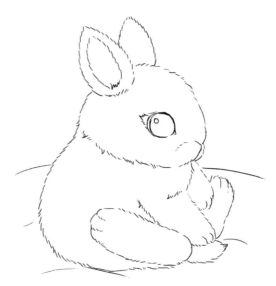

01 用直線輕輕地標出兔子整體的大致輪廓，定出五官和四肢輪廓的輔助線，簡單地畫出兔子整體的動態。

02 用小短線排列勾畫出兔子整體毛髮的輪廓線，畫出兔子五官的細節，像耳朵和爪子這樣的部位也要勾畫出來，讓線稿整體飽滿。

【上色】

先用黑色畫兔子眼睛的底色，再用肉粉色畫鼻子、嘴巴的底色。

然後用黑色加重兔子眼睛瞳孔的暗部顏色，注意留出眼睛瞳孔的高光，並畫一圈黑色的眼圈。

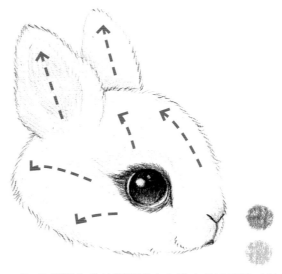

03 用深灰色按照箭頭方向畫出兔子頭部毛髮的走向，對於白色毛髮的位置注意留白，毛髮線條的排列要自然，然後用肉粉色畫耳朵內部的顏色。

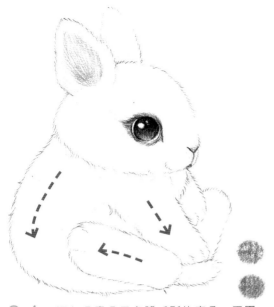

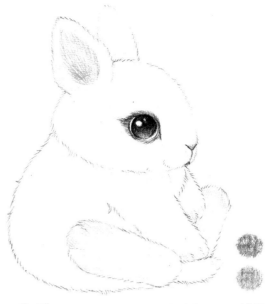

04 用深灰色畫兔子身體毛髮的底色，用黑色畫出兔子整體毛髮的輪廓線，用深紅色加重兔子耳朵內部的顏色。

05 用深灰色加重兔子暗部的顏色，用淺褐色畫兔子腳掌上毛髮的底色。

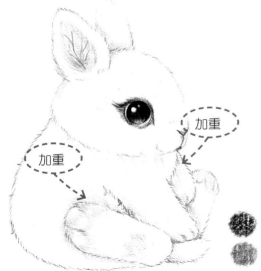

加重

加重

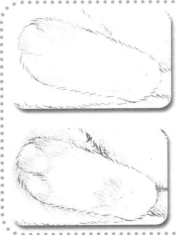

兔子腳掌上的毛髮會有一點黃黃的顏色，注意畫出腳掌毛髮的細節，以及要畫出爪尖。

06 用黑色加深兔子毛髮的輪廓線，用紅褐色疊加兔子腳掌的重色。

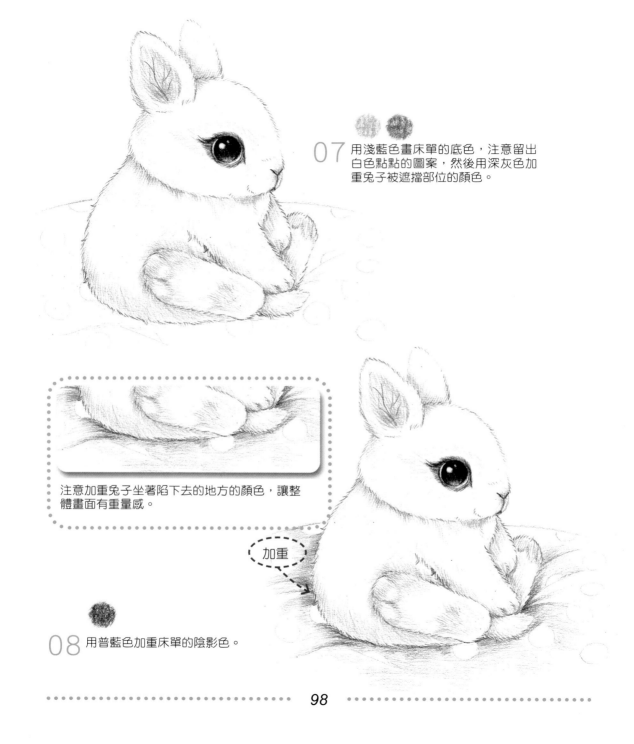

07 用淺藍色畫床單的底色，注意留出白色點點的圖案，然後用深灰色加重兔子被遮擋部位的顏色。

注意加重兔子坐著陷下去的地方的顏色，讓整體畫面有重量感。

加重

08 用普藍色加重床單的陰影色。

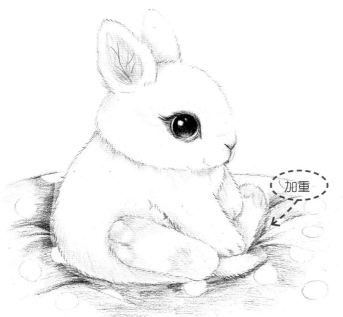

加重

先用肉色鋪耳朵
內部的顏色,再
用深紅色加重耳
朵裡面的重色,
留出耳朵白色毛
髮的邊緣,畫出
耳朵的厚度。

09 繼續用普藍色加重床單的陰影色。

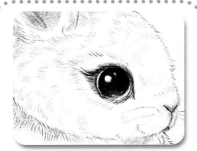

注意對兔子白色毛髮的顏色刻畫,用
小短線輕輕地排一些小細線,切記顏
色不可畫太深,否則畫面會顯得灰。

10 用淺藍色疊加普藍色畫床單的顏色,
然後用黑色輕輕地畫一些小短線,讓
整體畫面的顏色更飽滿,最後用中黃
色輕輕地畫一層背景色。

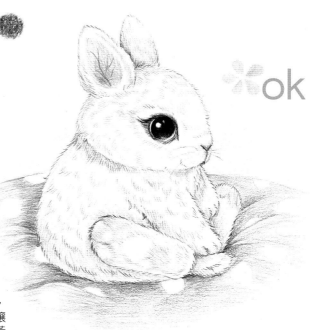

ok

# 撒嬌的 小垂耳兔

【繪畫要點】
1.起稿時要抓住兔子整體的動勢，直到抓準了特點再進行下一步。
2.畫動態的兔子是一個難點，大家在平時可以多練習一些速寫。
3.兔子毛髮的顏色很豐富，注意顏色之間的銜接要自然。

【準備顏色】

321橙紅　387淺褐　378紅褐　380深褐　376熟褐　344普藍　397深灰　399黑　330肉粉

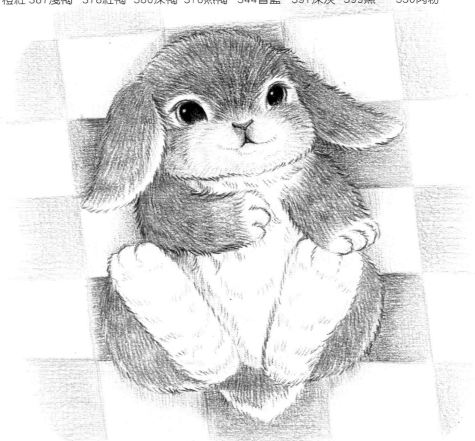

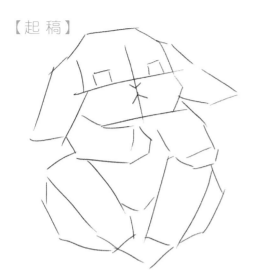

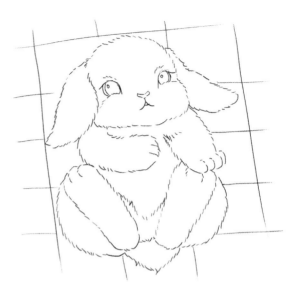

01 用直線輕輕地標出小兔子整體的大致輪廓，定出五官和四肢輪廓的輔助線，簡單地畫出小兔子整體的動態。

02 用小短線排列勾畫出小兔子整體毛髮的輪廓線，畫出小兔子五官的細節，像耳朵和爪子這樣的部位也要勾畫出來，讓線稿整體飽滿。

【上 色】

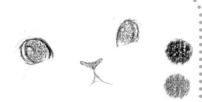

先用黑色平鋪眼睛的底色，注意留出瞳孔的高光小白點，然後用橙紅色畫鼻子的底色。

用黑色加重眼睛瞳孔的暗色，並畫一下嘴巴的輪廓。

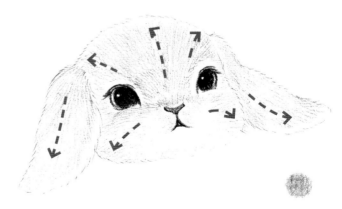

03 按照箭頭方向用淺褐色畫小兔子頭部毛髮的顏色，注意毛髮之間顏色的走向，要把白色毛髮的部位空出來。

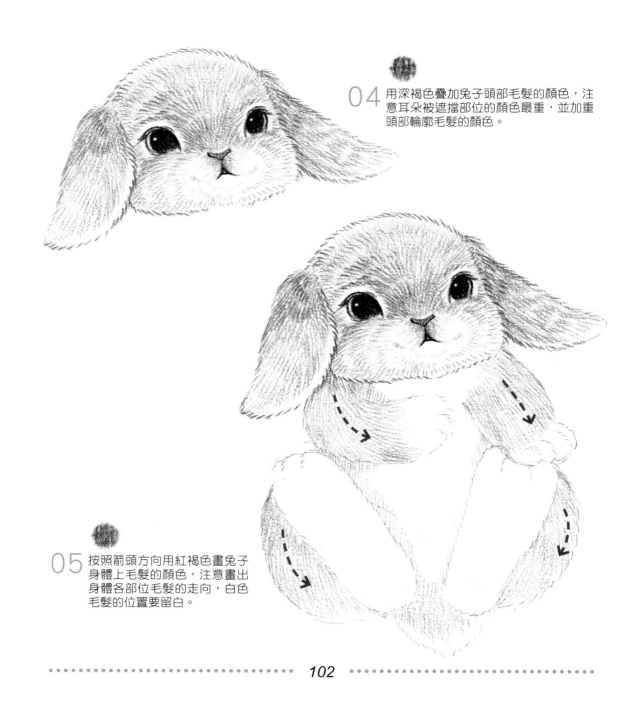

04 用深褐色疊加兔子頭部毛髮的顏色，注意耳朵被遮擋部位的顏色最重，並加重頭部輪廓毛髮的顏色。

05 按照箭頭方向用紅褐色畫兔子身體上毛髮的顏色，注意畫出身體各部位毛髮的走向，白色毛髮的位置要留白。

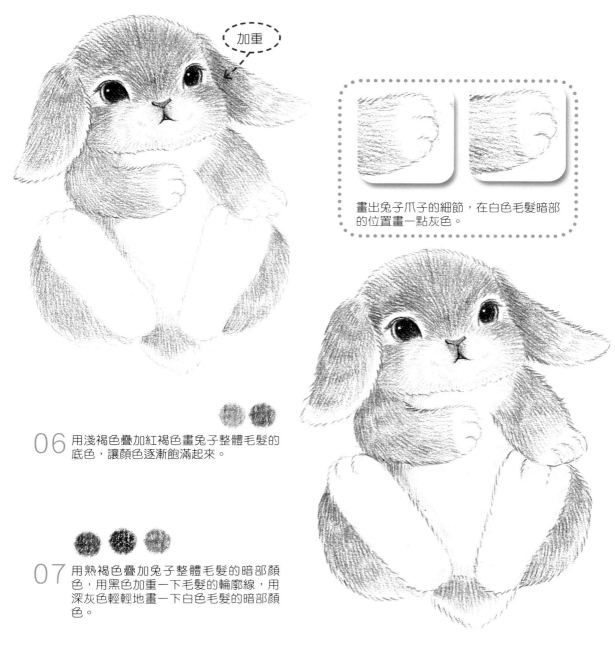

加重

畫出兔子爪子的細節，在白色毛髮暗部的位置畫一點灰色。

06 用淺褐色疊加紅褐色畫兔子整體毛髮的底色，讓顏色逐漸飽滿起來。

07 用熟褐色疊加兔子整體毛髮的暗部顏色，用黑色加重一下毛髮的輪廓線，用深灰色輕輕地畫一下白色毛髮的暗部顏色。

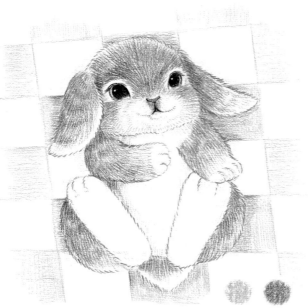

耳朵處要留一圈
白邊，讓耳朵看
起來有厚度，毛
髮線條之間顏色
的疊加要自然。

08 用肉粉色畫地板的底色，用橙紅色
畫地板的陰影色，注意顏色之間的
銜接與過渡。

對兔子五官的細節要刻畫出來，
以增加畫面的精細度。

09 用深灰色疊加黑色在白色毛髮的部位畫
一點毛髮，用普藍色畫兔子的陰影。

ok

# 帥氣的 小寵物豬

【繪畫要點】

1. 寵物豬的體形特別小，注意畫出小豬整體的特點，突出可愛。
2. 小豬的鼻子是一大特點，要畫出小豬鼻子的細節。

【準備顏色】

330肉粉　326大紅　387淺褐

376熟褐　378紅褐　370草綠

357墨綠　397深灰　399黑

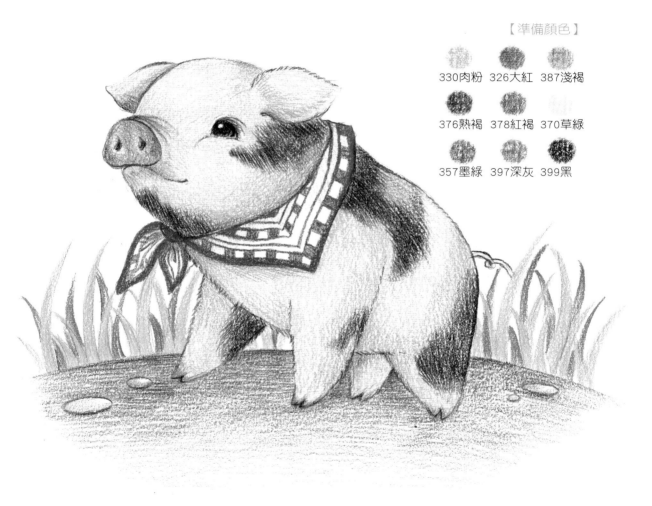

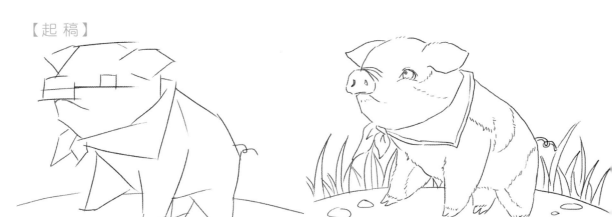

【起稿】

01 用直線輕輕地標出小豬整體的大致輪廓，定出五官和四肢輪廓的輔助線，簡單地畫出小豬整體的動態。

02 用小短線排列勾畫出小豬整體的輪廓線，畫出小豬五官的細節，像耳朵和蹄子這樣的部位也要勾畫出來，讓線稿整體飽滿。

【上色】

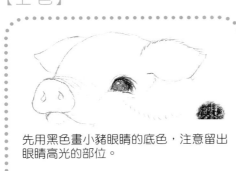

先用黑色畫小豬眼睛的底色，注意留出眼睛高光的部位。

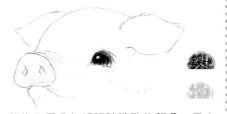

然後用黑色加重眼睛瞳孔的顏色，用肉粉色畫鼻子的底色。

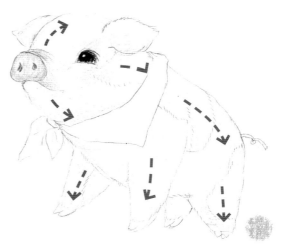

03 按照箭頭方向用肉粉色平鋪畫出小豬身體的底色，並加重鼻子的顏色。

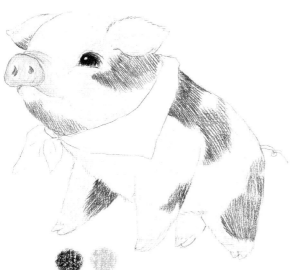

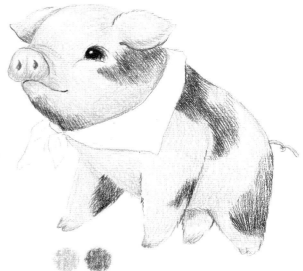

04 用黑色畫小豬整體黑色毛髮的底色，用肉粉色疊加第二層顏色。

05 用肉粉色加重小豬身體的顏色，被遮擋部位用紅褐色加重。

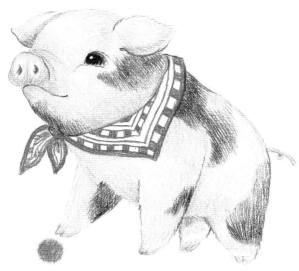

將圍巾的圖案用大紅色一點一點畫出來。

06 用大紅色畫小豬圍巾的圖案的顏色。

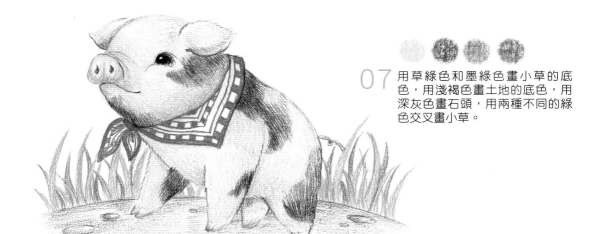

07 用草綠色和墨綠色畫小草的底色，用淺褐色畫土地的底色，用深灰色畫石頭，用兩種不同的綠色交叉畫小草。

小豬鼻子的顏色要比身體的顏色重一些，注意畫出鼻子周圍的細節。

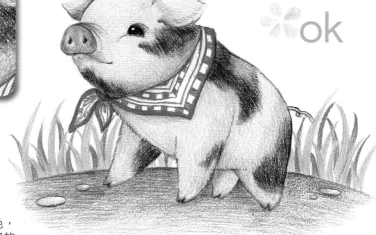

08 用熟褐色加重土地的顏色，用黑色和肉粉色加重小豬的顏色，直到整體畫面的顏色完整為止。

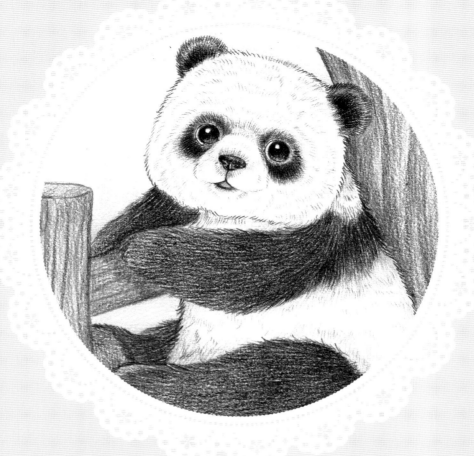

# 第5章 森林動物寶寶篇

　　本章以14個森林裡的動物寶寶為例，詳細講解了各種不同種類毛髮小動物的畫法，讓大家從簡單到複雜慢慢地學習畫出更多可愛的動物寶寶們。

# 毛茸茸的 小雞

【繪畫要點】

1.小雞整體毛茸茸的，要畫出小雞毛茸茸的感覺。
2.在畫兩隻以上的小動物時，要注意用顏色區分開來。
3.注意小雞整體不同黃色的疊加。

【準備顏色】

307檸檬黃　309中黃　314橙黃　383土黃

387淺褐　378紅褐　321橙紅　392棗紅

399黑　376熟褐　347淺藍

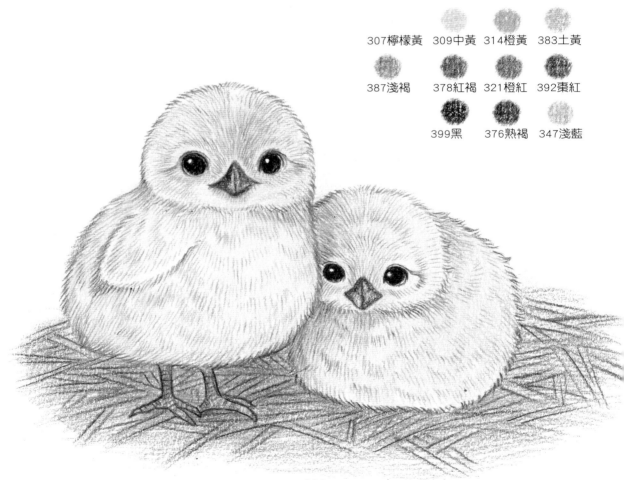

【起稿】

01 用直線輕輕地標出兩隻小雞整體的大致輪廓，定出五官和爪子的輔助線，簡單地勾勒出整體的動態。

02 用小短線排列勾畫出小雞整體毛髮的輪廓線，畫出小雞五官的細節，並畫出稻草的輪廓，讓線稿整體飽滿。

【上色】

先用黑色畫小雞眼睛的底色，注意留出眼睛的高光，然後用橙黃色畫小雞嘴巴的底色。

用黑色加重小雞眼睛的底色，用橙紅色加重小雞嘴巴的顏色。

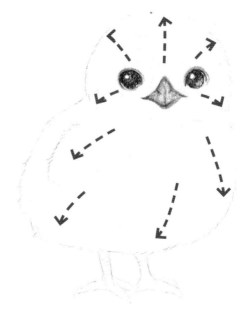

03 按照箭頭方向用檸檬黃畫出小雞整體毛髮的底色。

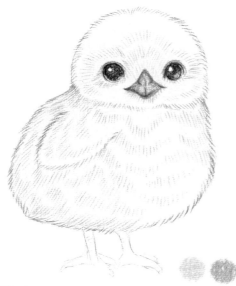

04 用中黃色疊加橙黃色加重小雞身體毛髮的
顏色，然後用橙黃色加重一下小雞整體毛
髮的輪廓線。

05 用淺褐色畫小雞爪子的底色。

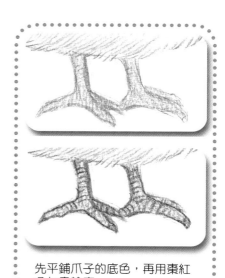

06 用棗紅色畫出小雞爪子的紋路，用淺褐色
疊加一點重色。

先平鋪爪子的底色，再用棗紅
色勾畫輪廓。

然後用黑色和橙黃色畫小雞五官的底色。

接著用黑色和橙紅色加重小雞五官的重色。

07 用檸檬黃按照箭頭方向畫另一隻小雞的毛髮的底色。

08 用中黃色加重小雞身體暗部的顏色,用紅褐色加重小雞整體毛髮的輪廓線。

09 用中黃色和橙黃色進一步疊加小雞整體毛髮的顏色,直到顏色飽滿為止。

為小雞的翅膀留一點白邊，
這樣顯得翅膀有厚度。

10 整體調整兩隻小雞的底色，用橙黃色疊加兩隻
小雞的毛髮的底色，用紅褐色勾畫兩隻小雞的
毛髮的輪廓線。

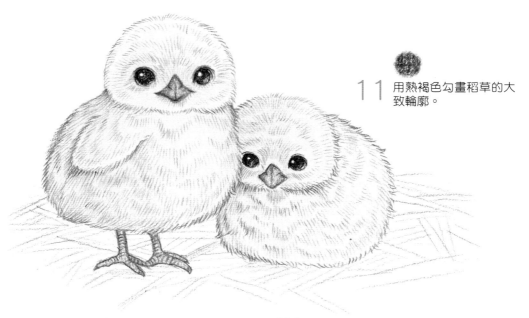

11 用熟褐色勾畫稻草的大
致輪廓。

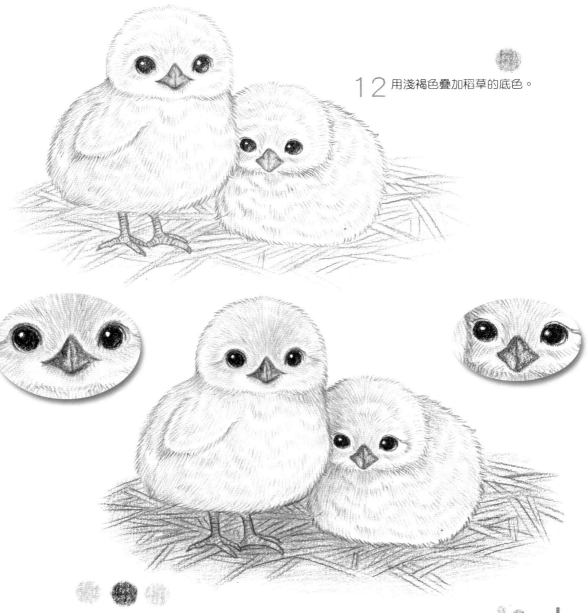

12 用淺褐色疊加稻草的底色。

13 用土黃色和熟褐色疊加稻草的重色，畫出小雞的陰影色，然後用淺藍色畫一層淡淡的背景色。

ok

# 吃榛果的
## 小松鼠

【繪畫要點】
1. 注意抓住小松鼠的特點來畫，毛茸茸的大尾巴是它最有特點的地方。
2. 小松鼠整體毛髮的顏色有些複雜，注意顏色之間的層層疊加。

【準備顏色】

330肉粉　387淺褐　378紅褐

380深褐　376熟褐　347淺藍

399黑　367深綠　357墨綠

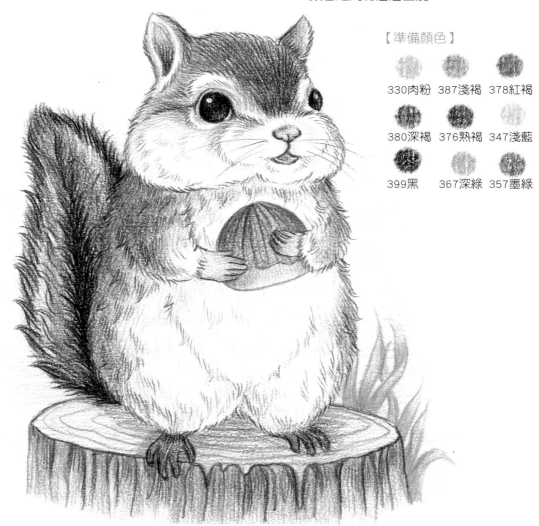

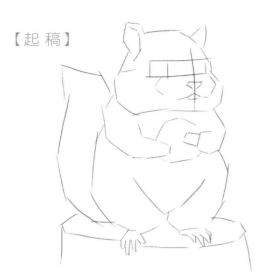

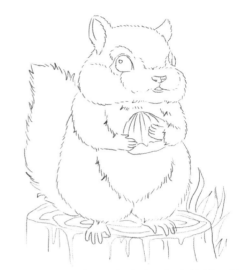

01 用直線輕輕地標出小松鼠整體的大致輪廓，定出五官和四肢輪廓的輔助線，簡單地畫出小松鼠整體的動態。

02 用小短線排列勾畫出小松鼠整體毛髮的輪廓線，畫出松鼠五官的細節，像耳朵和爪子這樣的部位也要勾畫出來，讓線稿整體飽滿。

【上色】

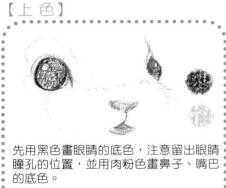

先用黑色畫眼睛的底色，注意留出眼睛瞳孔的位置，並用肉粉色畫鼻子、嘴巴的底色。

然後用黑色加重眼睛瞳孔的暗色，畫出鼻子、嘴巴的輪廓。

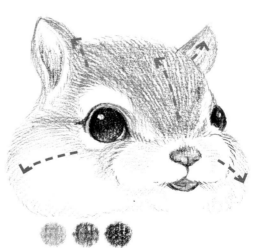

03 按照箭頭方向用淺褐色疊加深褐色畫小松鼠頭部的毛髮，注意毛髮的走向，再用黑色疊加一層畫出毛髮毛茸茸的效果。

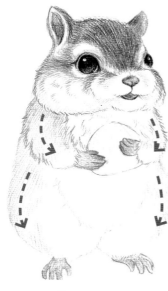

耳朵內部先用黑色畫幾撮毛髮,再用紅褐色疊加耳朵內部的顏色,注意為耳朵留出白邊,讓耳朵有厚度和立體感。

04 用紅褐色疊加小松鼠頭部的顏色,再用淺褐色按照箭頭方向畫小松鼠身體毛髮的顏色,用熟褐色加重身體暗部的顏色,並畫出小松鼠爪子的底色。

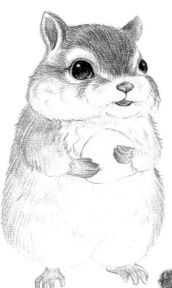

05 用紅褐色加重小松鼠身體上被遮擋部位的顏色。

06 用深褐色疊加暗部顏色,用黑色加重小松鼠整體毛髮的輪廓線。

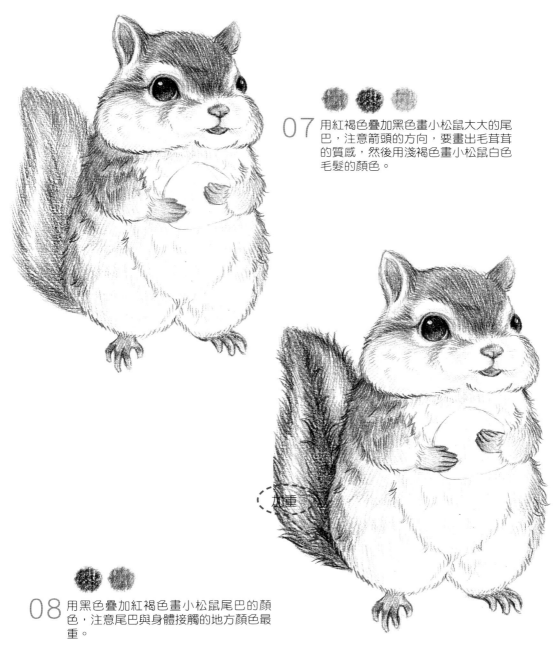

07 用紅褐色疊加黑色畫小松鼠大大的尾巴，注意箭頭的方向，要畫出毛茸茸的質感，然後用淺褐色畫小松鼠白色毛髮的顏色。

加重

08 用黑色疊加紅褐色畫小松鼠尾巴的顏色，注意尾巴與身體接觸的地方顏色最重。

09 用紅褐色和淺褐色畫小松鼠手裡拿著的榛果的底色。

10 用紅褐色疊加榛果的細節顏色，用淺褐色和紅褐色畫樹樁的底色。

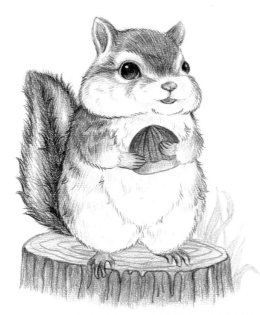

注意畫出榛果的細節，要畫出榛果的紋路，然後將小松鼠爪子的輪廓用黑色勾畫一下。

11 用熟褐色畫樹樁的細節，要畫出樹樁的紋路，然後用深綠色畫小草的底色。

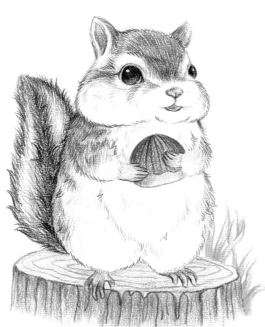

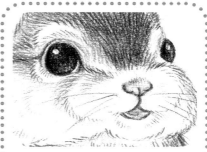

注意將小松鼠臉部五官周圍的細節刻畫出來，白色毛髮部位的顏色要銜接自然。

12 用墨綠色加重小草的暗部顏色。

注意松鼠尾巴毛髮的走向，毛髮輪廓線的排列要自然，要畫出毛茸茸的質感。

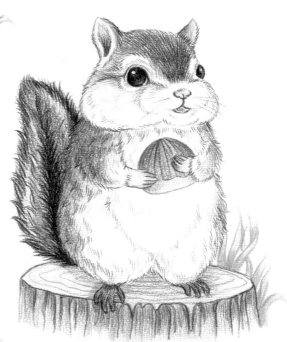

13 用黑色整體調整一下畫面的重色，用淺藍色畫一層淡淡的背景色。

ok

# 可愛的  小綿羊

【繪畫要點】

1.注意抓住小綿羊的特點來畫，它的嘴巴和耳朵比較有特點。
2.注意畫出綿羊捲毛的輪廓線。
3.注意白色毛髮的顏色的畫法。

【準備顏色】

330肉粉　387淺褐　378紅褐

376熟褐　370草綠　367深綠

357墨綠　354天藍　344普藍

396灰　397深灰

399黑

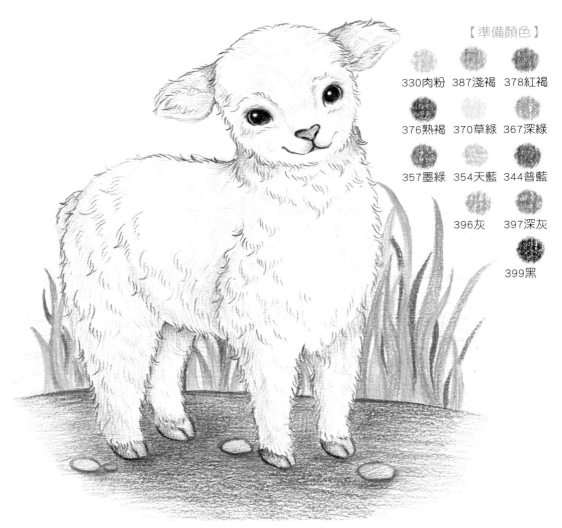

01 用直線輕輕地標出綿羊整體的大致輪廓，定出五官和四肢輪廓的輔助線，簡單地畫出綿羊整體的動態。

02 用小短線排列勾畫出綿羊整體毛髮的輪廓線，畫出綿羊五官的細節，讓線稿整體飽滿。

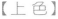【上 色】

先用黑色和肉粉色畫綿羊眼睛和鼻子的底色。

然後用黑色加重眼睛瞳孔的暗部顏色，用肉粉色在綿羊嘴巴和眼睛周圍畫一點顏色。

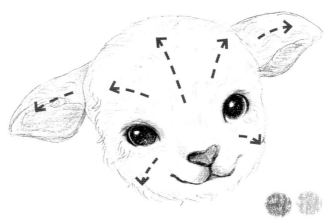

03 按照箭頭方向用深灰色畫綿羊頭部毛髮的底色，注意毛髮線條的走向，然後用肉粉色畫綿羊耳朵內部的顏色。

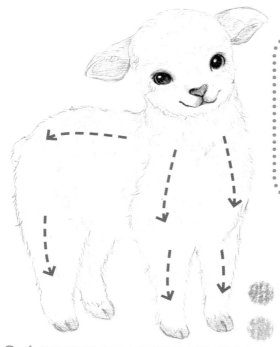

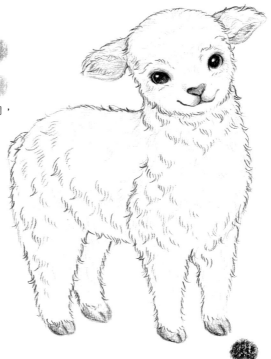

注意將綿羊耳朵的細節畫出來，要畫出耳朵的厚度。

04 按照箭頭方向用灰色畫綿羊身體毛髮的走向，用肉粉色畫蹄子的底色。

注意白色毛髮的顏色不可太過，線條用筆不要太用力。

05 用黑色把綿羊整體輪廓的毛髮先勾畫一遍，再把綿羊蹄的輪廓勾畫一下。

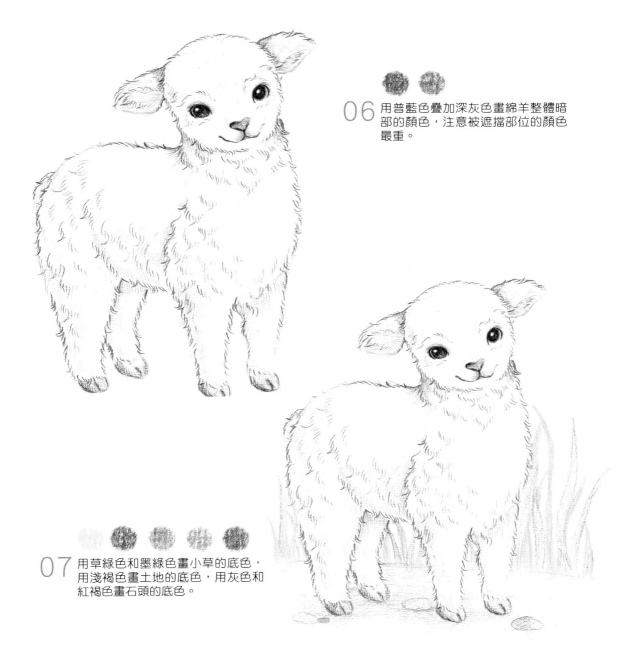

06 用普藍色疊加深灰色畫綿羊整體暗部的顏色，注意被遮擋部位的顏色最重。

07 用草綠色和墨綠色畫小草的底色，用淺褐色畫土地的底色，用灰色和紅褐色畫石頭的底色。

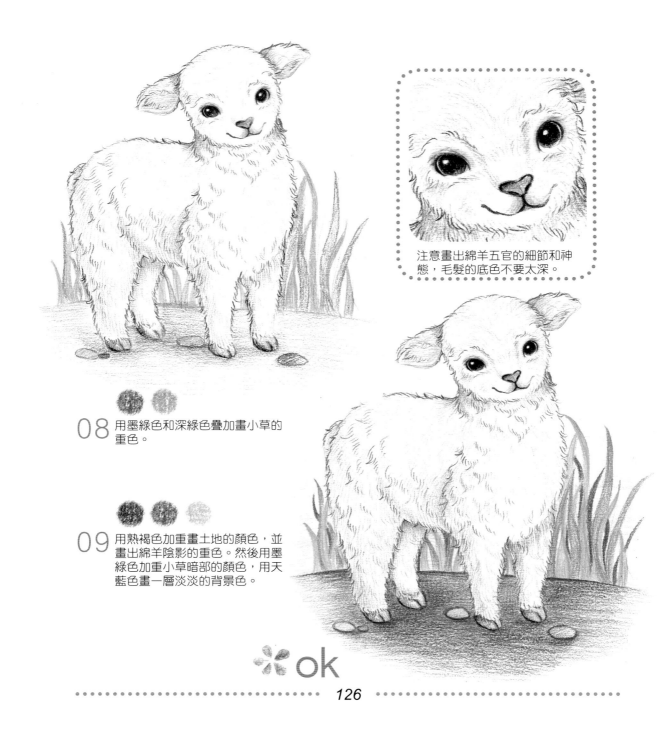

注意畫出綿羊五官的細節和神態，毛髮的底色不要太深。

08 用墨綠色和深綠色疊加畫小草的重色。

09 用熟褐色加重畫土地的顏色，並畫出綿羊陰影的重色。然後用墨綠色加重小草暗部的顏色，用天藍色畫一層淡淡的背景色。

✿ok

# 頑皮的 小旱獺

【繪畫要點】
1.旱獺整體輪廓胖乎乎的，注意畫出它的特點。
2.旱獺毛髮的顏色比較複雜，需要一層一層地疊加不同的顏色，每一部位的顏色深淺都不同。
3.注意畫出鼻子、爪子這樣的細節，以增加畫面的精細度。

【準備顏色】

309中黃　383土黃　387淺褐

330肉粉　378紅褐　380深褐

376熟褐　367深綠　357墨綠

399黑

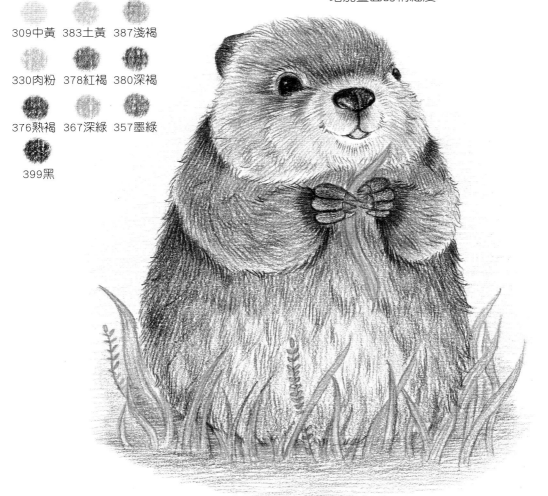

01 用直線輕輕地標出旱獺整體的大致輪廓，定出五官和四肢輪廓的輔助線，簡單地畫出旱獺整體的動態。

02 用小短線排列勾畫出旱獺整體毛髮的輪廓線，畫出旱獺五官的細節，讓線稿整體飽滿。

【上色】

先用黑色畫眼睛、鼻子的底色，然後用肉粉色畫旱獺舌頭的底色。

接著用黑色畫旱獺眼睛和鼻子的暗部顏色，要畫出鼻子的明暗交界線，並畫出耳朵的底色。

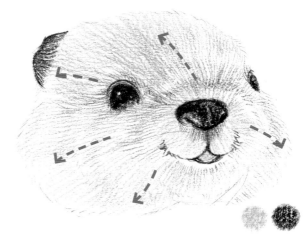

03 按照箭頭方向用土黃色畫旱獺頭部毛髮的底色，要畫出毛髮的走向，然後用黑色在鼻子周圍疊加一點重色。

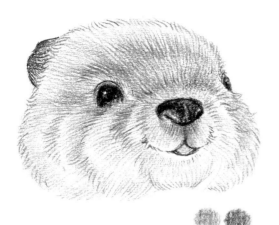

04 用淺褐色疊加紅褐色畫旱獺頭部毛髮的顏色，注意鼻子周邊的顏色最重。

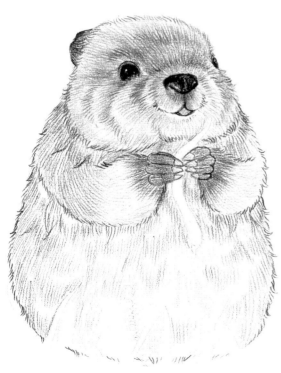

05 按照箭頭方向用深褐色畫旱獺身體毛髮的走向，注意毛髮的排列要自然。

06 用黑色加重旱獺身體毛髮的顏色，注意旱獺爪子的顏色最重。

注意將旱獺爪子的細節刻畫出來，要畫出爪子的爪尖。

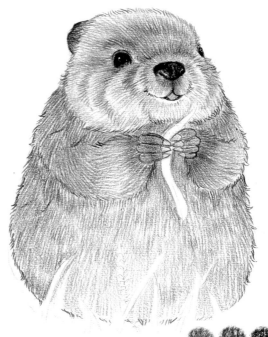

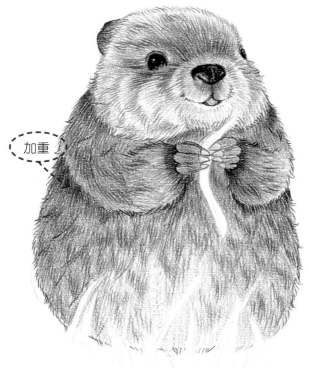

加重

07 用紅褐色和深褐色疊加畫旱獺身體暗部的顏色，注意被遮擋部位的顏色最重，然後用黑色勾畫一下旱獺整體毛髮的輪廓線。

注意被遮擋部位的顏色要加重，這樣才能畫出立體感。

08 用淺褐色疊加整體毛髮的顏色，用黑色加重旱獺整體毛髮的輪廓線。

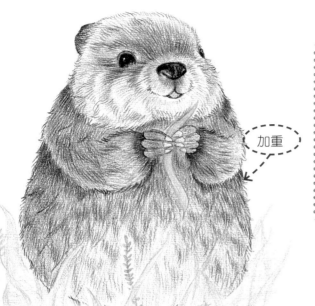

加重

注意畫出旱獺五官周圍毛髮的深淺以及旱獺眼睛周圍的細節，注意毛髮的排列。

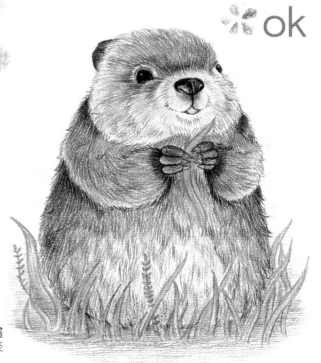

ok

09 用深綠色畫出旱獺周圍小草的底色，用土黃色畫一下土地的顏色。

小草的分布要自然，要畫出旱獺的陰影。

10 用熟褐色加重土地的顏色，用墨綠色畫小草的暗部顏色，用中黃色畫一層淡淡的背景色。

# 吃香蕉的 小金絲猴

【繪畫要點】
1.金絲猴最有特點的地方要屬它的鼻子和嘴巴，注意對細節的刻畫。
2.金絲猴臉部的顏色不要畫太深。
3.注意整體顏色要飽滿。

【準備顏色】

309中黃　387淺褐　378紅褐

380深褐　376熟褐　399黑

367深綠　347淺藍　344普藍

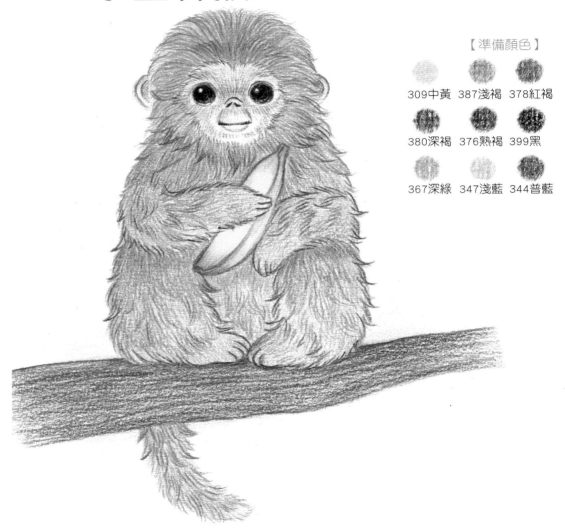

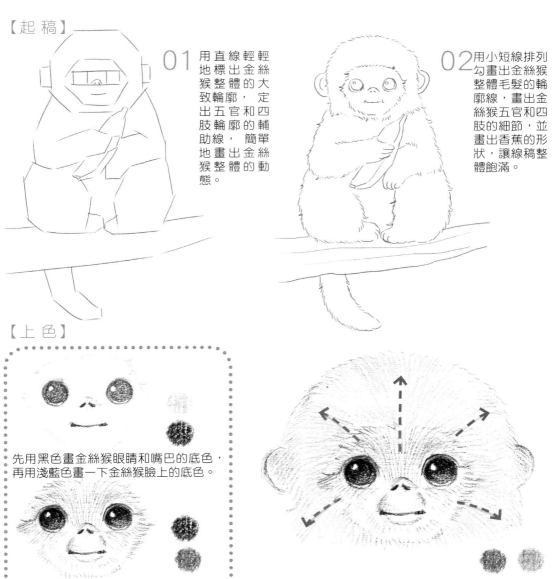

【起稿】

01 用直線輕輕地標出金絲猴整體的大致輪廓，定出五官和四肢輪廓的輔助線，簡單地畫出金絲猴整體的動態。

02 用小短線排列勾畫出金絲猴整體毛髮的輪廓線，畫出金絲猴五官和四肢的細節，並畫出香蕉的形狀，讓線稿整體飽滿。

【上色】

先用黑色畫金絲猴眼睛和嘴巴的底色，再用淺藍色畫一下金絲猴臉上的底色。

然後用黑色加重金絲猴眼睛的暗部顏色，用普藍色從金絲猴嘴巴和眼睛周圍開始加重顏色。

03 按照箭頭方向用淺褐色畫出金絲猴頭部毛髮的走向，注意毛髮線條的排列要自然，然後用普藍色畫出耳朵的顏色。

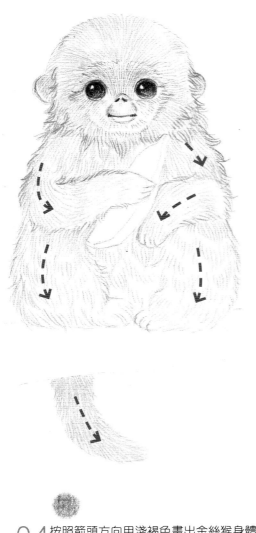

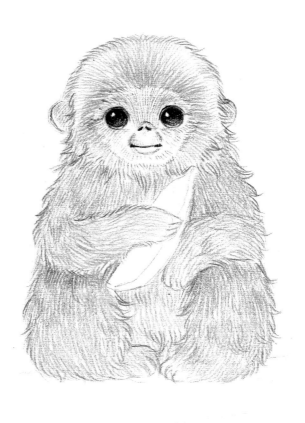

04 按照箭頭方向用淺褐色畫出金絲猴身體毛髮的走向,注意毛髮線條之間的排列要疏密自然。

05 用紅褐色畫金絲猴整體毛髮的顏色,用淺褐色進一步疊加顏色。

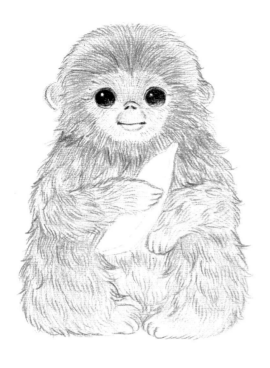

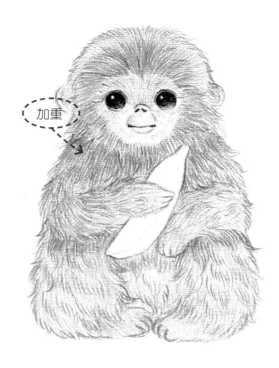

加重

06 用熟褐色加重金絲猴整體毛髮的輪廓線，畫出一撮一撮的毛髮。

07 用紅褐色疊加整體的暗部顏色，注意被遮擋部位的顏色最重。

對於尾巴先鋪第一層底色，再用深色畫出毛髮的質感。

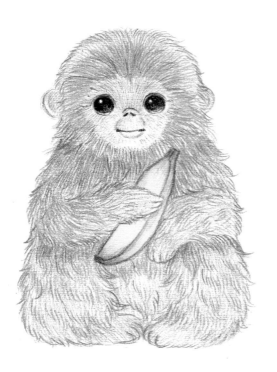

08 用中黃色疊加深綠色畫香蕉的顏色，然後用熟褐色畫香蕉的輪廓線。

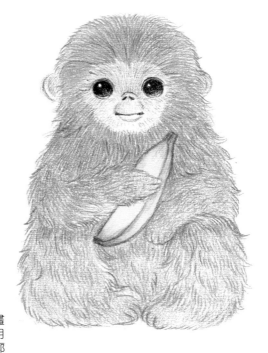

注意香蕉的畫法，在香蕉根部疊加一點綠色會讓香蕉看起來更真實。

09 用淺褐色疊加金絲猴整體毛髮的顏色。

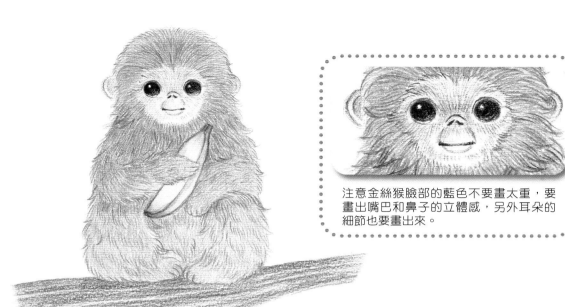

注意金絲猴臉部的藍色不要畫太重，要
畫出嘴巴和鼻子的立體感，另外耳朵的
細節也要畫出來。

10 用深褐色畫樹幹的顏色，要畫出
樹幹的紋路。

11 用紅褐色疊加樹幹的底色，
用黑色加重一下金絲猴整體
輪廓的顏色，用淺藍色畫一
層淡淡的背景色。

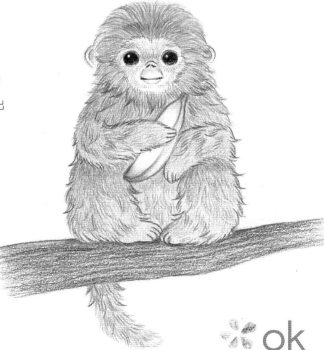

ok

# 憨憨的 小無尾熊

【繪畫要點】
1. 起稿時要抓住無尾熊的特點來畫，它的鼻子、耳朵很有特點。
2. 注意毛髮之間顏色的銜接要自然。
3. 要畫出無尾熊憨憨的表情，增加畫面的可愛。

【準備顏色】

330肉粉　387淺褐　378紅褐

376熟褐　370草綠　367深綠

357墨綠　347淺藍　396灰

397深灰　399黑

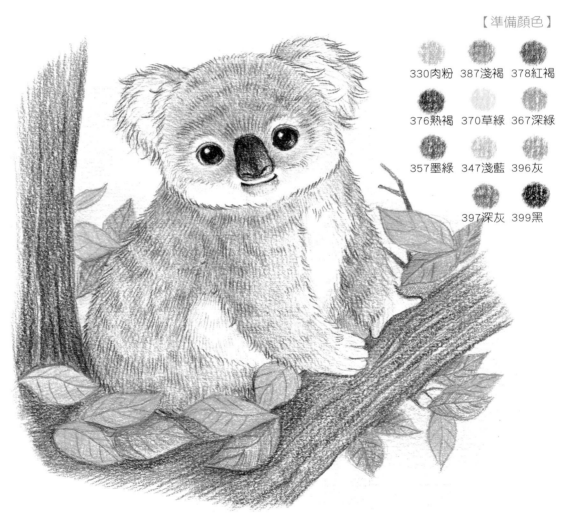

01 用直線輕輕地標出無尾熊整體的大致輪廓，定出五官和四肢輪廓的輔助線，簡單地畫出無尾熊整體的動態。

02 用小短線排列勾畫出無尾熊整體毛髮的輪廓線，畫出無尾熊五官的細節，像耳朵和爪子這樣的部位也要勾畫出來，並大致地畫出樹葉，讓線稿整體飽滿。

【上色】

先用黑色畫出無尾熊眼睛、鼻子和嘴巴的底色，注意留出眼睛瞳孔的高光，並用肉粉色畫嘴巴的顏色。

然後用黑色加重眼睛和鼻子的暗部顏色，畫出鼻子的細節。

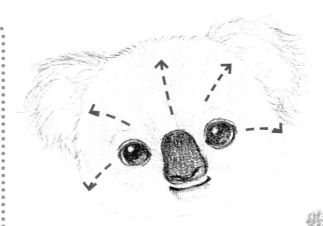

03 按照箭頭方向用灰色畫出無尾熊頭部毛髮的走向，注意白色毛髮的位置要留白，毛髮線條的排列要自然。

04 用深灰色從無尾熊鼻子周圍開始疊加顏色，用肉粉色畫耳朵內部的顏色。

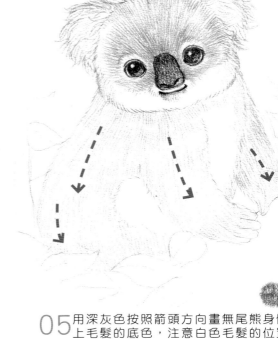

05 用深灰色按照箭頭方向畫無尾熊身體上毛髮的底色，注意白色毛髮的位置要留白。

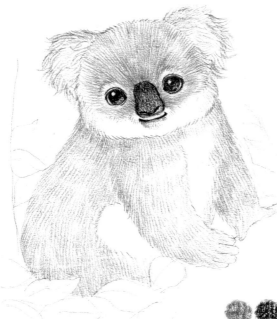

06 用深灰色加重無尾熊身體毛髮的暗部顏色，注意被遮擋部位的顏色最重，然後用黑色加重畫出身體上毛髮的輪廓線。

先鋪一層淺色確定毛髮的走向。

然後疊加重色，分出暗部和亮部的顏色。

接著用重色畫出一撮一撮毛髮的線條，要畫出毛茸茸的質感，注意整體明暗的區分。

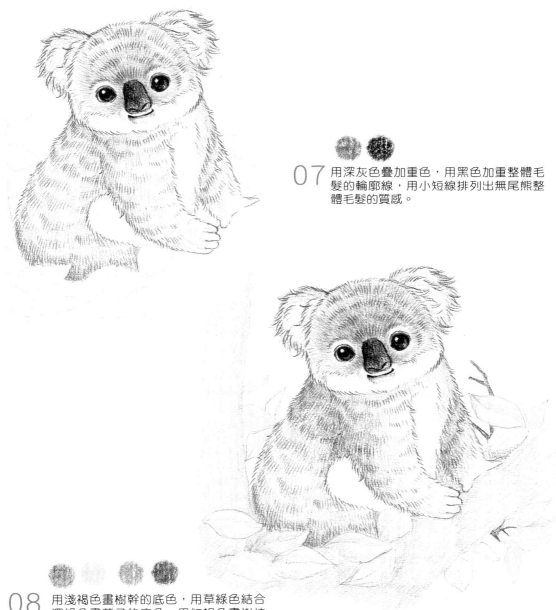

07 用深灰色疊加重色，用黑色加重整體毛髮的輪廓線，用小短線排列出無尾熊整體毛髮的質感。

08 用淺褐色畫樹幹的底色，用草綠色結合深綠色畫葉子的底色，用紅褐色畫樹枝的底色。

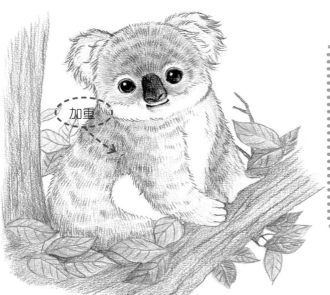

加重

注意對無尾熊五官的細節刻畫，毛髮之間的銜接要自然。

**09** 用紅褐色加重樹幹的紋路，用深綠色和墨綠色加重樹葉的重色。

注意畫出樹葉的細節，要用重色畫出樹葉的葉脈，以增加畫面的精細感。

**ok**

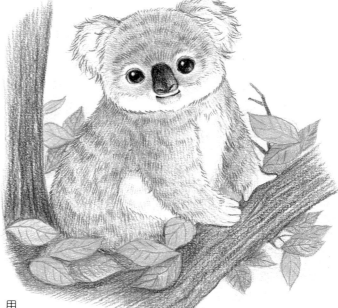

**10** 用熟褐色加重樹幹陰影部位的顏色，用淺藍色畫一層淡淡的背景色，直到整體畫面的顏色飽滿為止。

# 淘氣的  小浣熊

## 【準備顏色】

370草綠　387淺褐　378紅褐　380深褐

376熟褐　397深灰　399黑

【繪畫要點】
1.要抓住小浣熊的黑眼圈這個特點來刻畫。
2.注意各部位毛髮的顏色的銜接要自然。

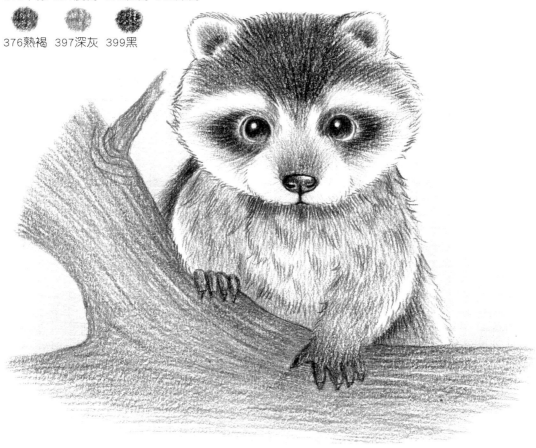

【起稿】

01 用直線輕輕地標出小浣熊整體的大致輪廓，定出五官和四肢輪廓的輔助線，簡單地畫出小浣熊整體的動態。

02 用小短線排列勾畫出小浣熊整體毛髮的輪廓線，畫出小浣熊五官的細節，像耳朵和爪子這樣的部位也要勾畫出來，讓線稿整體飽滿。

【上色】

先用黑色畫小浣熊眼睛和鼻子的底色，注意留出眼睛高光的位置。

然後用黑色加重小浣熊眼睛和鼻子的暗部顏色，畫出鼻子的明暗交界線。

03 按照箭頭方向用深灰色畫出小浣熊頭部毛髮的走向，對於白色毛髮的位置注意留白，毛髮線條的排列要自然。

04 用黑色加重小浣熊頭部深色毛髮的顏色，用熱褐色在黑色毛髮的周圍疊加一點顏色。

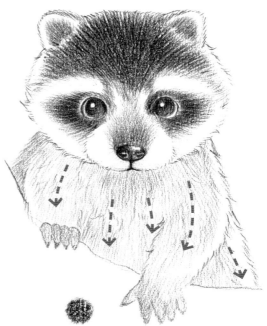

05 按照箭頭方向用黑色畫小浣熊身體毛髮的底色，注意毛髮之間的走向，並留出白色毛髮的位置。

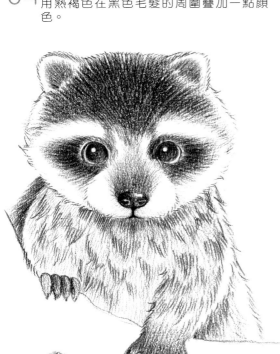

06 用黑色加重小浣熊身體毛髮的暗部顏色，注意被遮擋部位的顏色最重，要畫出爪子的細節。

注意將小浣熊爪子的細節刻畫出來，要畫出爪尖。

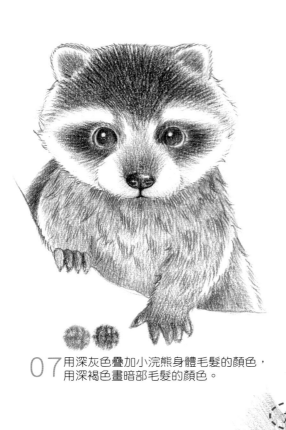

為小浣熊身體邊緣留一點白色的毛髮，這樣看起來比較自然。

07 用深灰色疊加小浣熊身體毛髮的顏色，用深褐色畫暗部毛髮的顏色。

加重

08 用熟褐色畫樹幹的底色，並畫出樹幹的紋理。

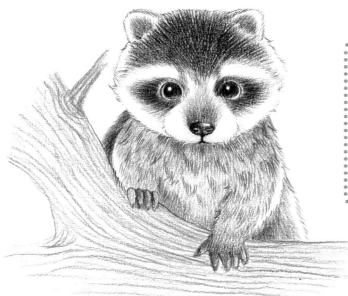

注意將小浣熊五官的毛髮細節刻
畫好，毛髮之間的銜接要自然。

09 用淺褐色疊加樹幹的顏色，用熟褐色加
重樹幹的紋理。

10 用紅褐色疊加樹幹的底
色，注意被遮擋的地方
顏色最重，然後用草綠
色畫一層淡淡的背景
色，直到整個畫面的顏
色飽滿為止。

ok

# 賣萌的 小熊貓

【繪畫要點】

1. 要抓住小熊貓的特點來畫，注意毛髮顏色的分布。
2. 小熊貓的尾巴是其特點之一，要畫出尾巴毛茸茸的感覺。
3. 注意抓住小熊貓整體的動態來畫。

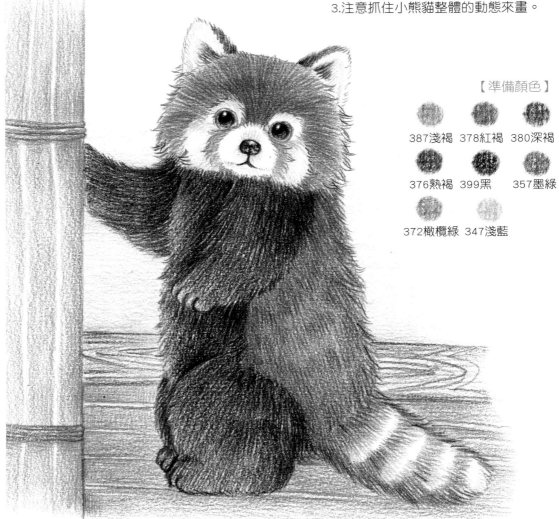

【準備顏色】

387淺褐　378紅褐　380深褐

376熟褐　399黑　357墨綠

372橄欖綠　347淺藍

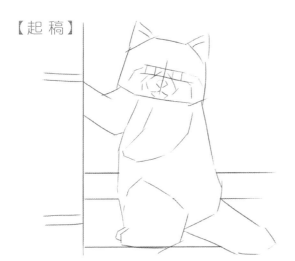

01 用直線輕輕地標出小熊貓整體的大致輪廓，定出五官和四肢輪廓的輔助線，簡單地畫出小熊貓整體的動態。

02 用小短線排列勾畫出小熊貓整體毛髮的輪廓線，畫出小熊貓五官的細節，像耳朵和爪子這樣的部位也要勾畫出來，讓線稿整體飽滿。

【上 色】

先用黑色畫小熊貓眼睛和鼻子的底色，注意留出眼睛高光的位置。

然後用黑色加重小熊貓眼睛和鼻子的暗部顏色，畫出鼻子的明暗交界線，並用紅褐色畫出鼻子周圍的毛髮。

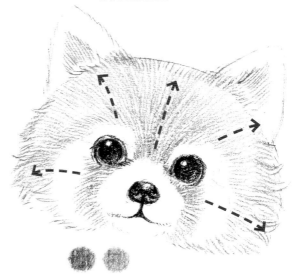

03 按照箭頭方向用淺褐色結合紅褐色畫出小熊貓頭部毛髮的走向，對於白色毛髮的位置注意留白，毛髮線條的排列要自然。

04 用黑色加重勾畫小熊貓頭部毛髮的
輪廓線，要畫出毛茸茸的感覺。

05 用紅褐色疊加深褐色畫出小熊貓頭
部毛髮的顏色，耳朵內部的顏色也
要加重。

06 按照箭頭方向用黑色、淺褐色和紅褐色
畫出小熊貓身體上毛髮的顏色，注意毛
髮的走向，線條的排列要自然。

07 用黑色加重小熊貓黑色毛髮的暗色，用紅褐色疊加淺褐色刻畫小熊貓身體上毛髮的顏色，注意毛髮之間被遮擋的位置顏色最重。

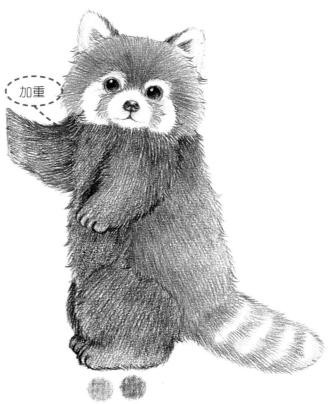

將白色條紋的位置空出來，注意線條之間排列的疏與密，要把尾巴畫得毛茸茸的。

08 用淺褐色和紅褐色畫小熊貓毛茸茸的大尾巴，注意將白色的條紋留出來。

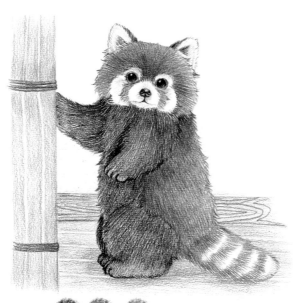

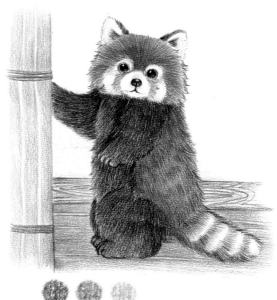

09 用熟褐色畫背景木頭的底色，用墨綠色畫地板的底色，用橄欖綠色畫柱子的底色。

10 用墨綠色結合橄欖綠色畫柱子和地板的暗部顏色，用淺藍色畫一層淡淡的背景色。

✳ok

注意小熊貓臉部毛髮的分布，顏色之間的銜接要自然，注意刻畫出五官的細節。

11 調整畫面的整體顏色，用淺藍色再加重一下背景色，直到整體畫面的顏色飽滿為止。

# 圓滾滾的 大熊貓

【準備顏色】

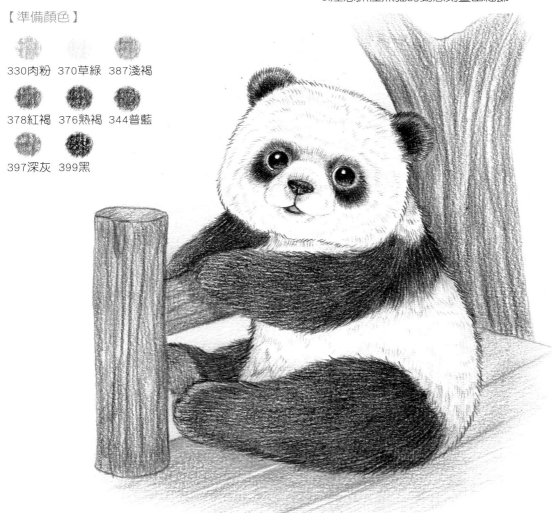

330肉粉　370草綠　387淺褐

378紅褐　376熟褐　344普藍

397深灰　399黑

【繪畫要點】

1. 起稿的時候要畫出大熊貓圓滾滾、憨態可掬的模樣，要抓住熊貓的特點來畫。
2. 將黑色毛髮畫出明暗的區分，從而讓畫面有立體感、空間感。
3. 注意抓住熊貓的動態刻畫出細節。

01 用直線輕輕地標出大熊貓整體的大致輪廓，定出五官和四肢輪廓的輔助線，簡單地畫出大熊貓整體的動態。

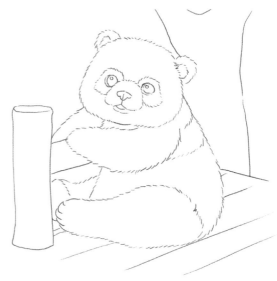

02 用小短線排列勾畫出熊貓整體毛髮的輪廓線，畫出熊貓五官的細節，像耳朵和爪子這樣的部位也要勾畫出來，讓線稿整體飽滿。

【上 色】

先用黑色畫出熊貓眼睛和鼻子的底色，注意留出眼睛的高光位置。

然後用黑色加深眼睛和鼻子的暗部顏色，畫出鼻子的明暗交界線，並畫出黑眼圈的底色，再用肉粉色畫出熊貓的小舌頭。

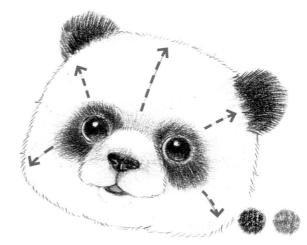

03 按照箭頭方向用黑色加深熊貓的黑眼圈的毛髮，用深灰色刻畫白色毛髮的位置，下筆要輕，毛髮線條的排列要自然，然後用黑色畫熊貓耳朵的底色。

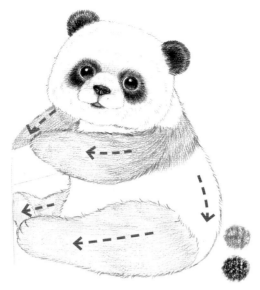

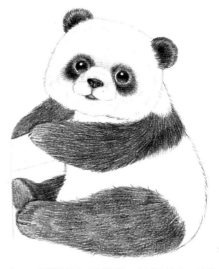

04 按照箭頭方向畫熊貓身體黑色毛髮的走向，用黑色畫熊貓四肢毛髮的底色，用深灰色在熊貓臉部畫一點重色。

05 用黑色加重熊貓四肢黑色的毛髮，注意被遮擋部位的顏色最重，並注意線條之間的排列。

加重

即使是黑色的毛髮也有深淺的區分，注意被遮擋部位的顏色下筆要重，這樣才有空間感。

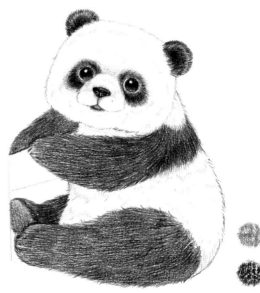

06 用深灰色畫熊貓身體上白色毛髮的位置，用黑色加重勾畫一下熊貓身體上毛髮的輪廓線。

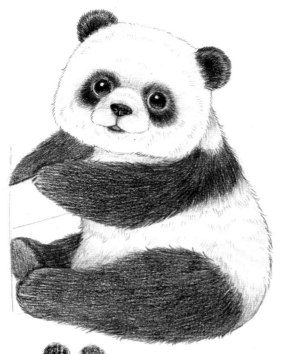

加重

熊貓的耳朵看似黑黑的一團，但也有深淺的厚度，注意下筆顏色的輕重區分，讓耳朵有厚度。

07 用黑色進一步疊加熊貓整體深色毛髮的顏色，用普藍色在白色毛髮被遮擋的地方疊加一點顏色，從而讓整體顏色飽和一點。

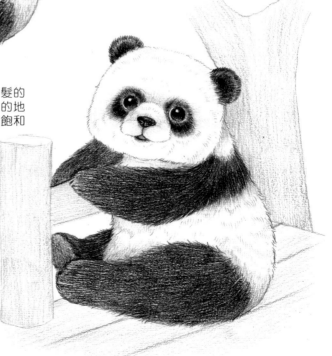

08 用淺褐色畫地板的底色，用紅褐色畫樹樁的底色，用熟褐色畫大樹的底色。

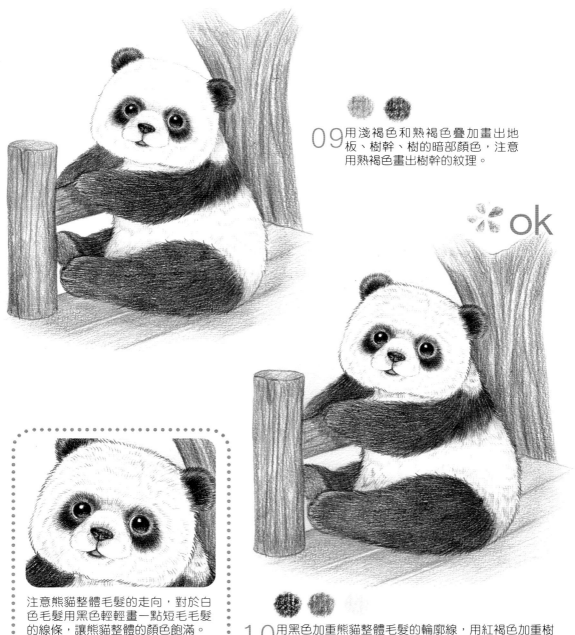

09 用淺褐色和熟褐色疊加畫出地板、樹幹、樹的暗部顏色，注意用熟褐色畫出樹幹的紋理。

*ok

注意熊貓整體毛髮的走向，對於白色毛髮用黑色輕輕畫一點短毛毛髮的線條，讓熊貓整體的顏色飽滿。

10 用黑色加重熊貓整體毛髮的輪廓線，用紅褐色加重樹乾的暗部顏色，用草綠色輕輕地畫一層淡淡的背景色，從而讓整體畫面的顏色飽滿。

# 好奇的 小狐狸

【繪畫要點】

1. 起稿時要抓住小狐狸的特點，畫出它尖尖的嘴巴和耳朵。
2. 注意對細節方面的刻畫，顏色之間的銜接要自然。

【準備顏色】

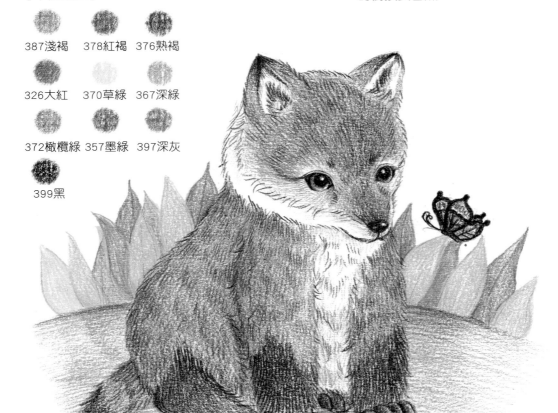

387淺褐　378紅褐　376熟褐

326大紅　370草綠　367深綠

372橄欖綠　357墨綠　397深灰

399黑

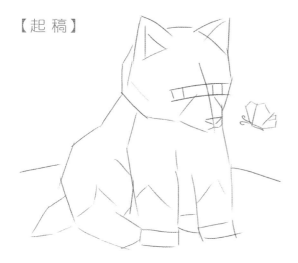

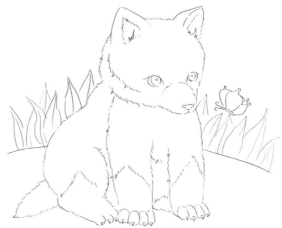

01 用直線輕輕地標出小狐狸整體的大致輪廓，定出五官和四肢輪廓的輔助線，簡單地畫出小狐狸整體的動態。

02 用小短線排列勾畫出小狐狸整體毛髮的輪廓線，畫出狐狸五官的細節，像耳朵和爪子這樣的部位也要勾畫出來，讓線稿整體飽滿。

【上色】

先用黑色畫出眼睛和鼻子的底色，注意留出眼睛高光的位置，並用熟褐色畫瞳孔的底色。

然後用黑色加重眼睛、鼻子的暗部顏色，畫出鼻子的明暗交界線。

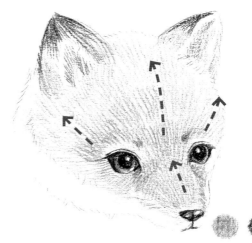

03 用淺褐色按照箭頭方向畫出小狐狸頭部毛髮的走向，對於白色毛髮的位置注意留白，毛髮線條的排列要自然，然後用黑色畫耳朵尖以及耳朵內部的顏色。

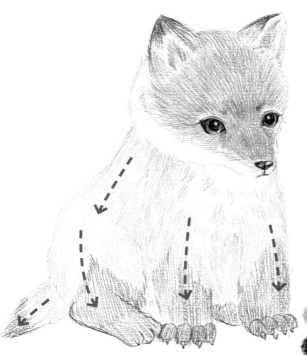

小狐狸的耳朵細節要刻畫出來，注意耳朵有一圈白色的毛髮，要畫出耳朵的厚度。

04 按照箭頭方向用淺褐色結合黑色畫小狐狸身體的毛髮底色，注意各部位毛髮的走向以及線條的自然排列。

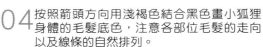

刻畫小狐狸爪子的細節，畫出爪尖，並用黑色加重爪子的輪廓線。

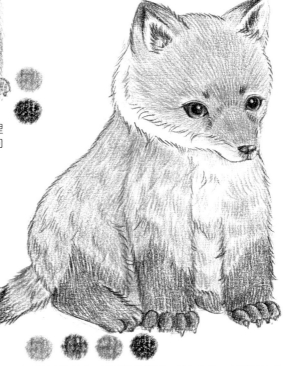

05 用淺褐色疊加小狐狸整體的毛髮底色，用熟褐色加重小狐狸暗部的毛髮顏色，用深灰色畫白色毛髮的暗部顏色，用黑色加重小狐狸整體的毛髮輪廓線。

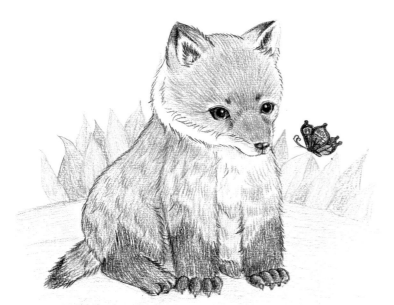

注意刻畫蝴蝶的圖案。

06 用淺褐色畫土地的底色，用草綠色、深綠色、橄欖綠色畫小草的底色，注意深淺顏色的搭配，並用黑色和大紅色畫蝴蝶的顏色。

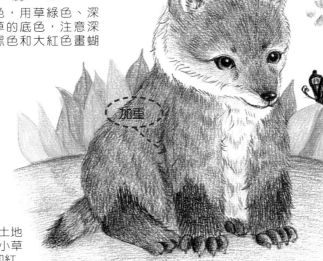

加重

ok

07 用淺褐色和紅褐色疊加土地的顏色，用墨綠色加重小草的顏色，然後用淺褐色和紅褐色疊加小狐狸整體毛髮的底色，直到畫面整體的顏色飽滿為止。

# 神氣的
## 小老虎

【繪畫要點】
1.注意抓住小老虎的特點來畫，它的腦袋和爪子特別大。
2.注意老虎花紋的分布，不要太呆板，分布要自然。
3.注意顏色之間的銜接以及線條的排列。

【準備顏色】

314橙黃　387淺褐　316橘黃　378紅褐　392棗紅　376熟褐　397深灰　399黑　345海藍

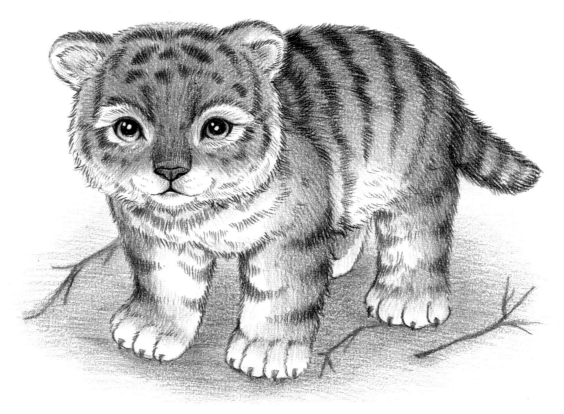

【起稿】

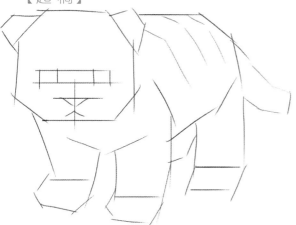

01 用直線輕輕地標出老虎整體的大致輪廓，定出五官和四肢輪廓的輔助線，簡單地畫出老虎整體的動態。

02 用小短線排列勾畫出老虎整體毛髮的輪廓線，畫出老虎五官的細節，像耳朵和爪子這樣的部位也要勾畫出來，讓線稿整體飽滿。

【上色】

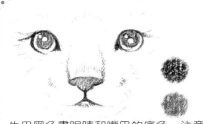

先用黑色畫眼睛和嘴巴的底色，注意留出眼睛瞳孔的高光位置，並用紅褐色畫鼻子的底色。

然後用黑色加重眼睛的底色，用海藍色畫眼睛瞳孔的顏色。

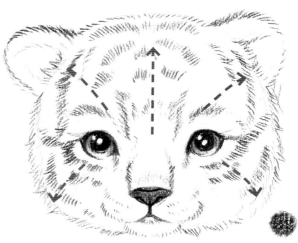

03 按照箭頭方向畫出老虎頭部黑色毛髮圖案的走向，毛髮線條的排列以及花紋的分布要自然。

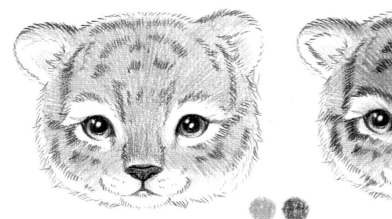

04 用橙黃色大面積地畫老虎頭部毛髮的底色，對於白色毛髮的位置注意留白，然後用棗紅色輕輕地畫老虎耳朵內部的顏色。

05 用橘黃色加重老虎臉部毛髮的暗部顏色。

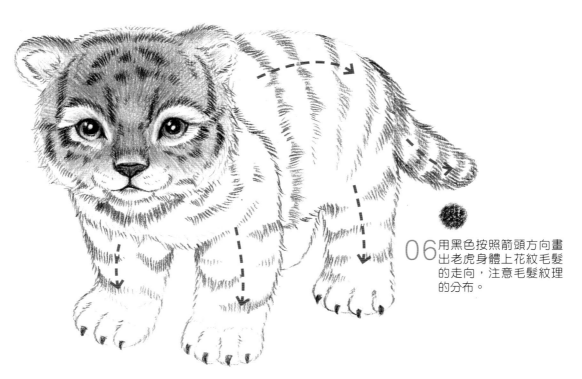

06 用黑色按照箭頭方向畫出老虎身體上花紋毛髮的走向，注意毛髮紋理的分布。

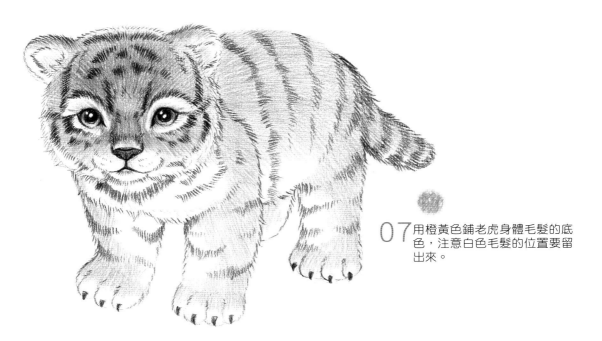

07 用橙黃色鋪老虎身體毛髮的底色，注意白色毛髮的位置要留出來。

老虎黑色毛髮的紋理與毛髮本身顏色的銜接要自然，注意線條的排列。

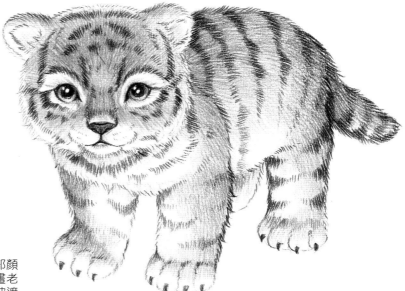

08 用深灰色畫白色毛髮的暗部顏色，用淺褐色疊加紅褐色畫老虎整體毛髮的顏色，注意被遮擋部位的顏色最重。

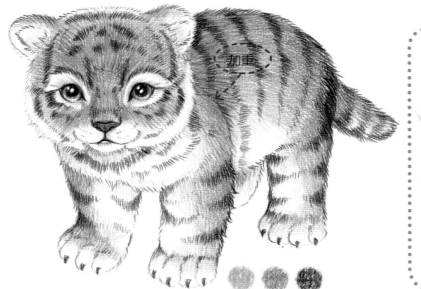

在刻畫老虎爪子的細節時,用黑色畫出老虎的指尖,注意加重輪廓線。

09 用橙黃色結合橘黃色進一步疊加整體的顏色,用熟褐色加重暗部的顏色。

10 用淺褐色畫土地的底色,用熟褐色畫地上的樹枝。

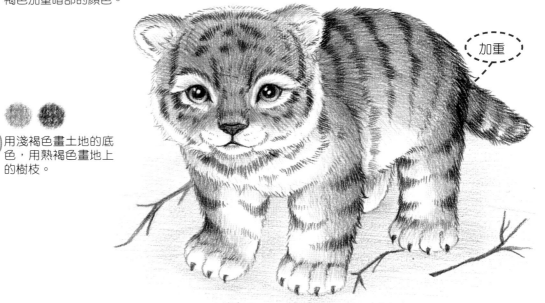

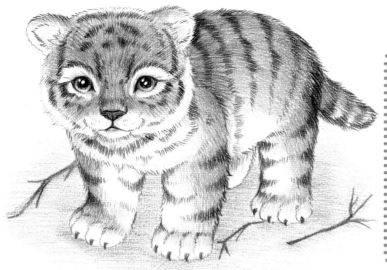

注意老虎頭部五官的細節刻
畫,用黑色加重一下整體毛髮
的輪廓線,這樣會顯得老虎毛
茸茸的。

11 用熟褐色疊加土地的顏色,並畫出
老虎的陰影。

✽ok

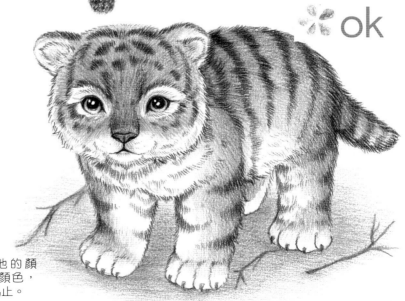

12 用熟褐色加重土地的顏
色,並調整畫面的顏色,
直到整體顏色飽滿為止。

# 發呆的
## 小企鵝

【繪畫要點】
1. 企鵝寶寶小時候是有絨毛的，所以我們要將它畫得毛茸茸的。
2. 注意對企鵝整體顏色的刻畫，要畫出立體感。
3. 注意抓住企鵝的特點來畫。

【準備顏色】

396灰　　397深灰　　399黑

344普藍　341群青

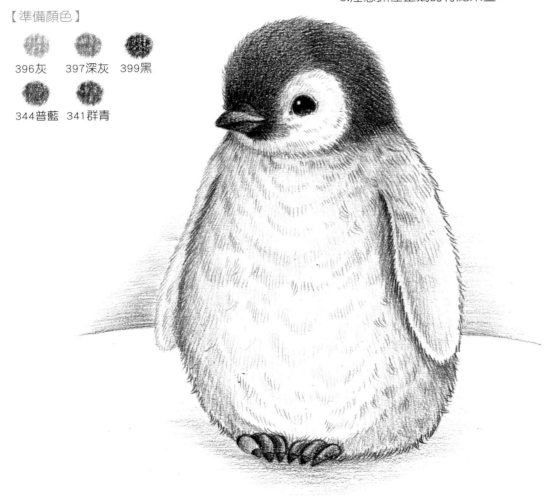

01 用直線輕輕地標出企鵝整體的大致輪廓，定出五官和四肢輪廓的輔助線，簡單地畫出企鵝整體的動態。

02 用小短線排列勾畫出企鵝整體毛髮的輪廓線，畫出企鵝五官的細節，讓線稿整體飽滿。

【上色】

先用黑色畫企鵝眼睛和嘴巴的底色，注意留出眼睛高光的位置。

然後用黑色加重刻畫企鵝眼睛和嘴巴的暗部顏色，畫出明暗交界線。

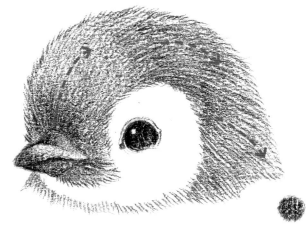

03 按照箭頭方向畫出企鵝頭部毛髮的走向，對於白色毛髮的位置注意留白，毛髮線條的排列要自然。

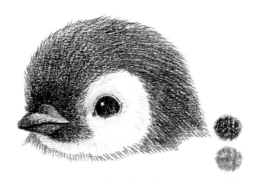

04 用黑色加重企鵝頭部毛髮的顏色，用深灰色畫白色毛髮的暗部顏色。

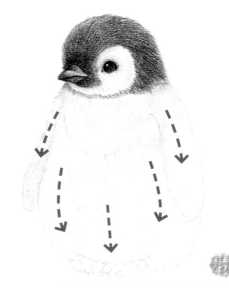

05 用灰色按照箭頭方向畫企鵝身體上毛髮的底色，要畫出毛髮的走向。

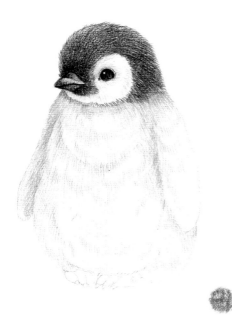

06 用深灰色加重企鵝身體上毛髮的暗部顏色，注意被遮擋部位的顏色最重。

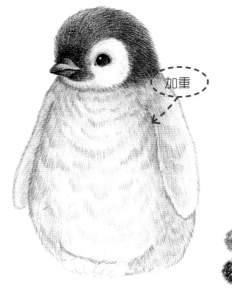

加重

07 用深灰色繼續疊加重色，用黑色加重勾畫企鵝整體毛髮的輪廓線。

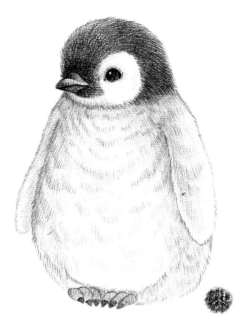

注意將企鵝爪子的細節刻畫出來，明暗部要區分開，要畫出爪尖，加重爪子的輪廓線。

08 用黑色畫企鵝爪子的顏色，注意畫出爪尖的細節。

注意企鵝毛髮線條的排列，用短線一層一層地疊加顏色，直到顏色飽滿為止。

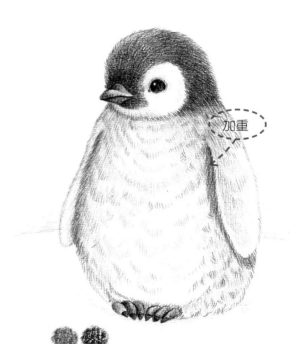

加重

09 用黑色加重企鵝身體的暗部顏色，注意被遮擋部位的顏色最重，然後用普藍色畫一層淡淡的陰影與背景色。

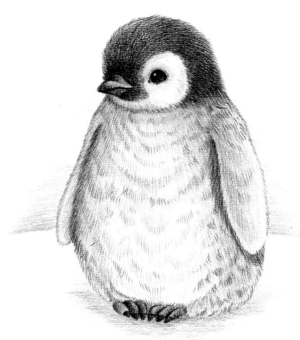

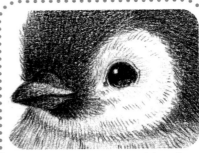

注意對企鵝頭部的細節刻畫，嘴巴和頭部黑色毛髮的顏色要區分開，嘴巴和眼睛的細節要畫出來。

10 用深灰色疊加黑色進一步畫企鵝整體的毛髮顏色，用群青色疊加陰影的顏色，用普藍色畫背景的顏色。

企鵝的翅膀要畫出厚度，這樣才有立體感，從而顯得毛茸茸的。

11 用群青色疊加普藍色畫陰影與背景的顏色，用黑色整體勾畫企鵝毛髮的輪廓線，直到畫面的顏色飽滿為止。

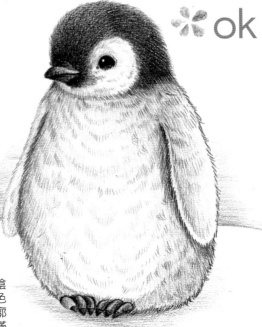

❀ok

# 曬太陽的
## 小海豹

【準備顏色】

 354天藍　 347淺藍　 344普藍

341群青　396灰　397深灰

399黑

【繪畫要點】

1. 小海豹寶寶特別可愛，注意畫出它可愛的神態。
2. 在繪製時要抓住海豹寶寶的特點，它有圓圓的腦袋以及圓滾滾的身體。
3. 注意顏色不要太重，否則畫面會顯得發灰。

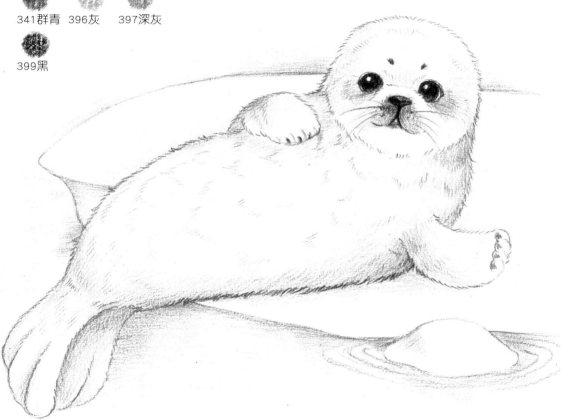

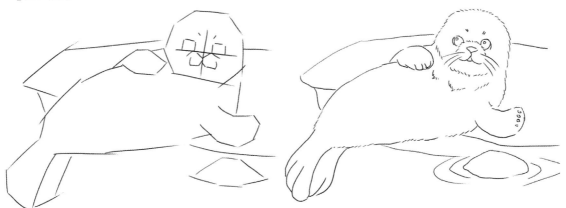

01 用直線輕輕地標出海豹整體的大致輪廓，定出五官和四肢輪廓的輔助線，簡單地畫出海豹整體的動態。

02 用小短線排列勾畫出海豹整體的輪廓線，畫出海豹五官的細節，讓線稿整體飽滿。

【上色】

先用黑色畫眼睛和鼻子的底色，注意留出眼睛瞳孔的高光位置，並畫出腦袋上的小黑點。

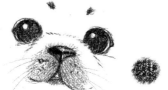

然後用黑色畫海豹眼睛和嘴巴的暗部顏色，加重瞳孔的顏色，並畫出鼻子的明暗交界線。

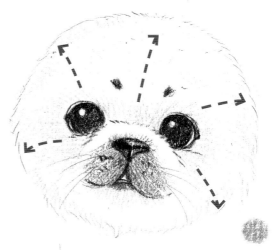

03 按照箭頭方向用灰色畫出海豹頭部毛髮的走向，毛髮線條的排列要自然。

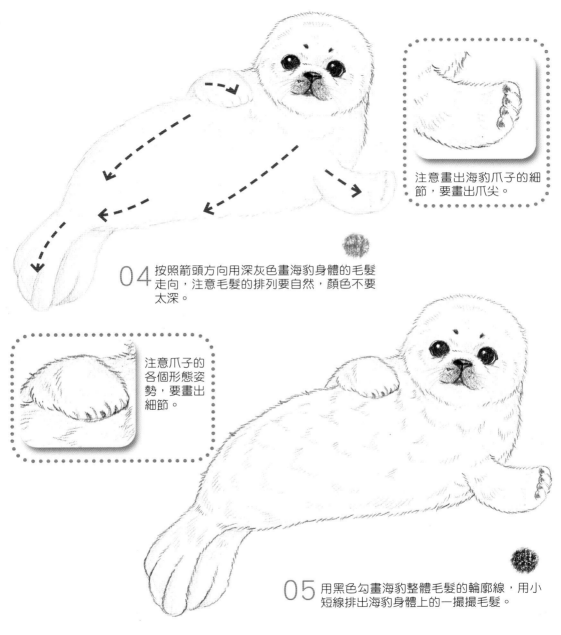

注意畫出海豹爪子的細
節，要畫出爪尖。

04 按照箭頭方向用深灰色畫海豹身體的毛髮
走向，注意毛髮的排列要自然，顏色不要
太深。

注意爪子的
各個形態姿
勢，要畫出
細節。

05 用黑色勾畫海豹整體毛髮的輪廓線，用小
短線排出海豹身體上的一撮撮毛髮。

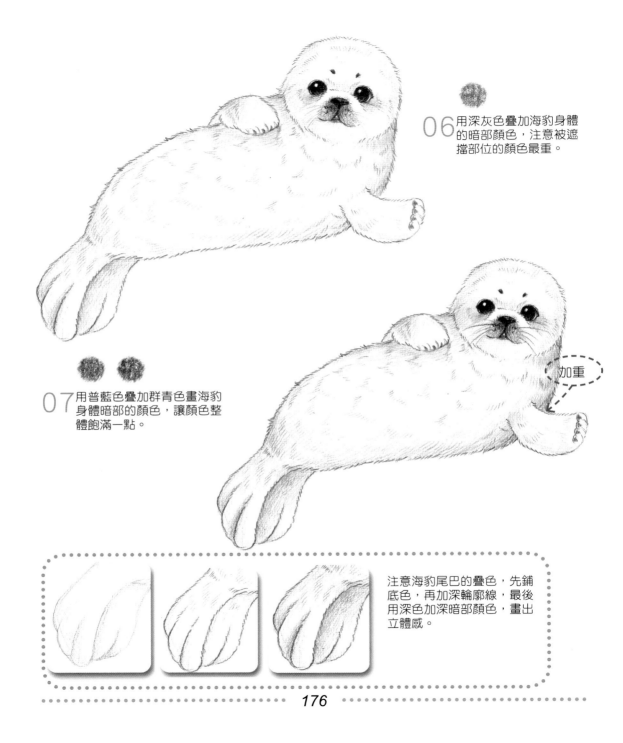

06 用深灰色疊加海豹身體的暗部顏色，注意被遮擋部位的顏色最重。

07 用普藍色疊加群青色畫海豹身體暗部的顏色，讓顏色整體飽滿一點。

加重

注意海豹尾巴的疊色，先鋪底色，再加深輪廓線，最後用深色加深暗部顏色，畫出立體感。

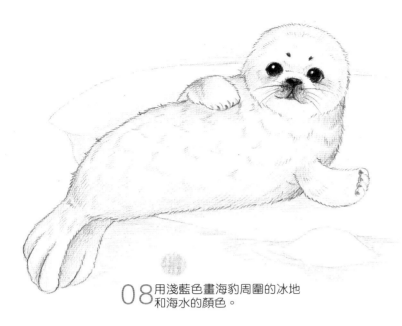

注意對海豹五官的細節刻
畫，要畫出海豹圓圓的眼
睛，還有圓圓的黑眉毛。

08 用淺藍色畫海豹周圍的冰地
和海水的顏色。

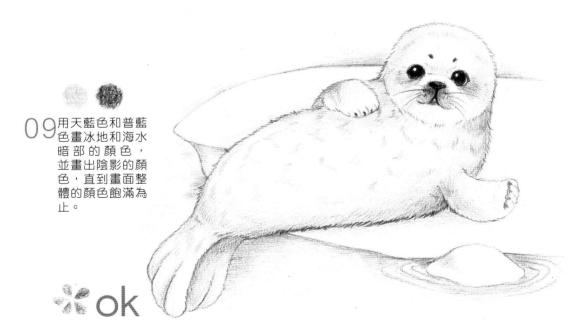

09 用天藍色和普藍
色畫冰地和海水
暗部的顏色，
並畫出陰影的顏
色，直到畫面整
體的顏色飽滿為
止。

✻ok

# 打招呼的 小北極熊

【繪畫要點】
1.畫出小北極熊圓滾滾的、可愛的一面，
　要畫出整體的動勢。
2.注意對顏色的刻畫，白色毛髮的疊加顏
　色不要畫得過深。

【準備顏色】

330肉粉　387淺褐

354天藍　344普藍

341群青　396灰

397深灰　399黑

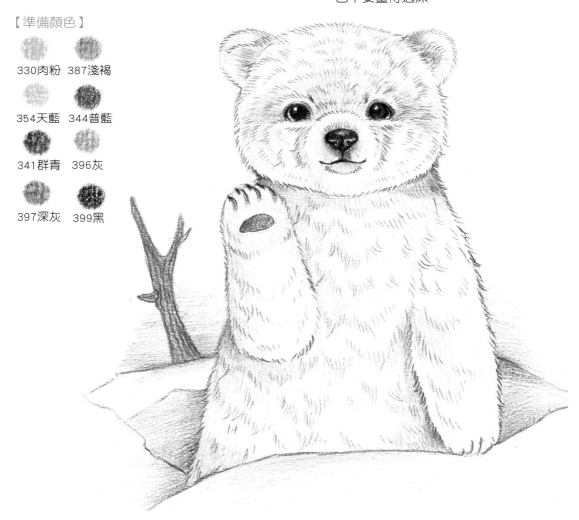

【起稿】

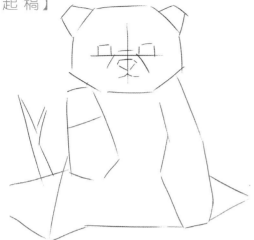

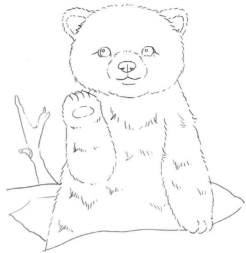

01 用直線輕輕地標出北極熊整體的大致輪廓，定出五官和四肢輪廓的輔助線，簡單地畫出北極熊整體的動態。

02 用小短線排列勾畫出北極熊整體毛髮的輪廓線，畫出北極熊五官的細節，像耳朵和爪子這樣的部位也要勾畫出來，讓線稿整體飽滿。

【上色】

先用黑色畫出北極熊眼睛、鼻子和嘴巴的底色，注意留出眼睛高光的位置。

然後用黑色加重眼睛和鼻子的暗部顏色，畫出鼻子的明暗交界線，用普藍色從鼻子周圍開始畫毛髮的底色。

03 按照箭頭方向用灰色畫出北極熊頭部毛髮的走向，注意毛髮線條的排列要自然。

04 用肉粉色畫北極熊耳朵內部的顏色，用黑色加重勾畫北極熊頭部毛髮的輪廓線。

05 按照箭頭方向用深灰色畫北極熊身體上毛髮的走向，注意毛髮線條的排列。

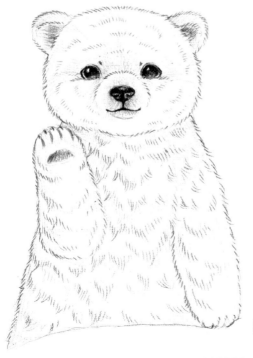

注意白色毛髮的畫法，毛髮線條的排列與分布得自然。

06 用黑色勾畫北極熊整體毛髮的輪廓線，用小短線畫出北極熊的一撮撮的毛髮。

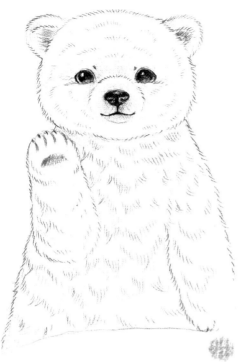

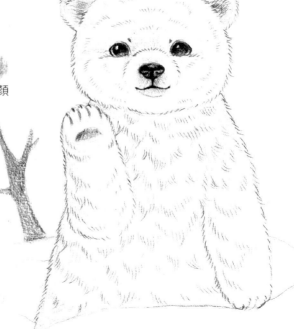

注意畫出北極熊爪子的細節，要畫出爪尖的輪廓。

07 用灰色疊加北極熊整體毛髮的暗部顏色，注意被遮擋部位的顏色最重。

08 用淺褐色畫樹枝的底色，用天藍色畫雪地的底色。

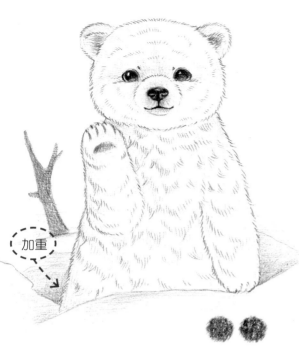

北極熊的毛髮周疊的對五官，畫子開始。注意熊刻鼻開毛色。極的從圍加重色。

加重

*ok

09 用普藍色結合群青色畫雪地的暗部顏色。

畫出樹枝的細節，並用深色畫出樹枝的紋理。

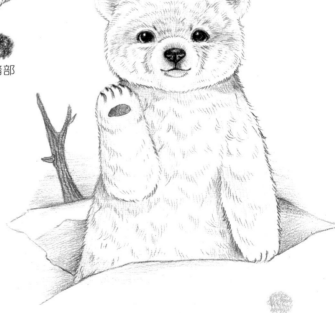

10 用天藍色疊加雪地的顏色，直到整體畫面的顏色飽滿為止。

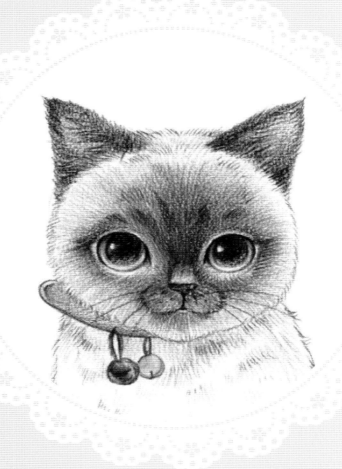

# 附錄 可愛動物跟著畫

附錄裡收錄了其他幾種動物寶寶的圖例，大家快拿起筆試著畫一下吧！

# 帥氣的小暹羅貓

繪畫要點

1. 暹羅貓最有特點的是它的小黑臉，在上色的時候要注意顏色線條之間的銜接。
2. 注意貓咪坐姿的動態。

準備顏色

330肉粉　378紅褐　380深褐　376熟褐

344普藍　314橙黃　397深灰　399黑

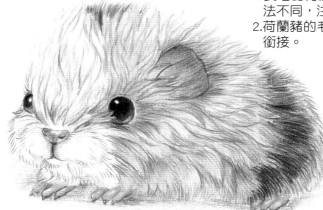

# 毛茸茸的荷蘭豬

1. 長毛的荷蘭豬毛髮很長，和短毛荷蘭豬的畫法不同，注意長毛要一撮一撮地畫。
2. 荷蘭豬的毛髮會有2~3個顏色，注意毛髮色的銜接。

準備顏色

330肉粉　309中黃　383土黃　314橙黃

387淺褐　378紅褐　376熟褐　380深褐

344普藍　341群青　397深灰　399黑

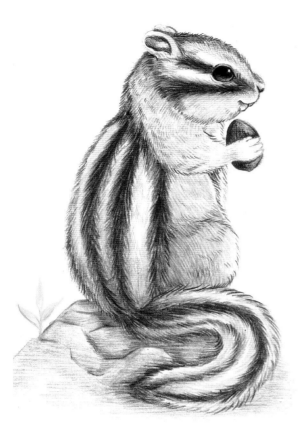

# 靈巧的小松鼠

繪畫要點

1.注意松鼠身上花紋的分布,要隨著身體的形狀來畫毛髮的顏色。

2.松鼠的尾巴要畫得毛茸茸的,要加重輪廓的線條。

準備顏色

318橘紅　326大紅　370草綠　383土黃　387淺褐

378紅褐　376熟褐　380深褐　397深灰　399黑

# 呆萌的小貓鼬

繪畫要點

1.貓鼬非常可愛,它和熊貓一樣眼睛周圍有一圈黑色的毛髮,注意毛髮的排列。

2.貓鼬經常會有站立的姿勢,這也是它的可愛、特別之處。

準備顏色

330肉粉　387淺褐　378紅褐　380深褐　376熟褐

344普藍　341群青　397深灰　399黑

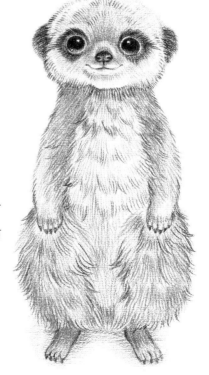

# 美麗的鴛鴦

## 繪畫要點

1. 鴛鴦有一身五彩繽紛的羽毛，所以在畫鴛鴦的時候要準備充足的顏色。
2. 把鴛鴦每個部位的顏色做好劃分，一點一點上色，顏色就不會畫亂。
3. 鴛鴦身體各個部位的毛髮分布不一樣，注意抓住它們的特點來畫。

## 準備顏色

383土黃　387淺褐　378紅褐　326大紅　392棗紅

376熟褐　380深褐　335藏紅　337深紫　341群青

354天藍　351深藍　344普藍　361翠綠　357墨綠　397深灰　399黑

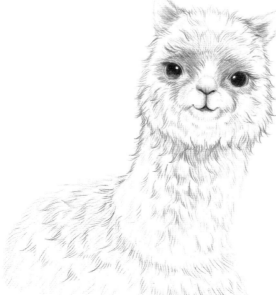

# 有趣的羊駝

## 繪畫要點

1. 羊駝是很有趣的動物，注意修剪完毛髮的羊駝整體是圓滾滾的。
2. 羊駝的眼睛很大，注意抓住嘴巴的特點。
3. 羊駝全身遍布著大面積的毛髮，注意毛髮的分布要自然。

## 準備顏色

330肉粉　395淺灰　396灰　397深灰　399黑